U0105549

作字術文載道

書以俊采飾

教學叢書題

中石

笔中风骨

字里情操

二〇二三年元旦　柳娥

为中国书法教学丛书题

隸書研究

張繼 編著

中國書法博大精深、源遠流長，是國桴，是傳承中華文化的載體和血脈，是中華民族獨有的文化符號，是中華民族大團結的重要精神紐帶。書法可以引導人們深入認識和理解中國傳統文化。

近年來，書法倍受人們的關注。學習書法的人愈來愈多，書法活動愈來愈豐富，人們的書寫水準和鑒賞能力也愈來愈高。「書法熱」的興起，是時代的呼喚，是民族的心聲，是社會的進步，也是改革開放的重要成果。

我們組織編寫「中國書法教學叢書」（以下簡稱「叢書」），不是為了附 庸風雅，更不是為了追逐名利，而是因為我們心裡懷著一種弘揚中國傳統文化的使命感。首先，是為了弘揚傳承書法藝木，這是時代的文化擔當，也是每一個中華兒女義不容辭的責任。其次，教育部把書法列入中小學教學課程之中，但是適應中小學教師需要的，特別是成體系的書法教學書不多，成了制約提高中小學書法教學水準的「瓶頸」，這套叢書可成為破解這一難題的一把鑰匙。第三，這套叢書還能為自學書法的朋友提供啟示和指引，幫助他們不斷提高書法創

作能力。

這套叢書從單個書體的研究到綜合性的創作、從書法歷史的闡述到書 法名作的欣賞，對中國書法進行了全方位的梳理與闡釋，融書法知識、理論、創作為一體，是介於學木專著和書法教程之間的一種新的探索。「叢書「有三個特點：一是有較強的理論性，深入淺出，通俗易懂。既有對各種書體的理論闡述，又有對各個歷史時期書法演進的理論闡述。二是有較強的可操作性，指導創作，途徑獨特。既講述各種書體的書寫技法和技巧，又講述各體相融的創作方法和要領。三是有較強的群眾性，適用廣泛，覆蓋面大。既適用于中年朋友，也適用于老年朋友，還適用于青少年朋友；既對初學者有指導作用，對深造者同樣具有指導作用。

為了編好這套叢書，我們特別邀請近年來在書法教學領域比較活躍，對書法創作有深入研究的學者和書法家組成編委會。編委會首先對「叢書」的編寫理念、體例、內容、插圖等進行詳細研究，在統一思想的基礎上，每個作者查閱了大量資料，用一年多的時間完成初稿之後，經過三審三校，最終形成了呈現在大家面前的這套體系完備的書法教學叢書。

編委會成立之初，大家一致提議：邀請著名學者、書法教育塚、書法家歐陽中石先生擔任顧問。歐陽先生提議請原國塚教委副主任柳

斌與他共擔此任，柳斌先生也欣然接受。兩位先生都是年事已高的長者，他們對中國書法的熱愛和對普及書法的高度重視，深深感動了編委會的全體成員。兩位顧問對「叢書」的定位和編寫工作，先後提出頗為深刻的指導意見，使此書的學木地位與思想含量有了明顯的提升。在此對兩位先生所做的重要貢獻以及所有關心和支持這套叢書的專塚朋友們表示誠摯的謝意！

　　「叢書」的編寫，雖然作者都作出最大的努力，但由於時間倉促，書中的疏屑和失誤在所難免，誠懇希望讀者批評指正，以便再版時予以糾正。

趙長青　王翠武　2013 年 10 月

目 錄 Contents

第一章 —— 隸書概述

第一節　關於隸書　002

第二節　隸書種類　013

第三節　學習隸書的目的和意義　020

第二章 —— 隸書的源流與發展

第一節　隸書的萌生期　034

第二節　隸書的過渡期　040

第三節　隸書的成熟期　060

第四節　隸書的鼎盛期　067

第五節　隸書的衰退期　088

第六節　清代隸書的復興期　111

第三章 —— 歷代隸書名作賞析

第一節　隸書賞評　132

第二節　秦漢簡牘帛書名作欣賞　135

第三節　漢代著名刻石隸書賞析　143

第四節　清代大家隸書墨跡名作賞析　160

第四章 —— **隸書筆法、結體和章法**

第一節　用筆原理　181

第二節　隸書筆法　184

第三節　隸書結體原則　206

第四節　隸書結體方法　210

第五節　隸書章法　228

第五章 —— **隸書臨摹**

第一節　選帖　240

第二節　讀帖　247

第三節　臨摹　250

第六章 —— **隸書創作**

第一節　隸書創作的指導思想　263

第二節　隸書創作的基本物件和方法　273

第三節　隸書創作的筆墨要求　277

第四節　章法創變　285

參考書目　297

第一章

隸書概述

　　隸書又稱「佐書」、「史書」、「分書」、「八分書」等。源於先秦，孕育於秦，興於西漢，盛於東漢，魏晉始被楷書取代，衰微於六朝至明，復興於清。隸書是繼篆書而起的書體，也是古今文字的分水嶺，還是書法史上筆法演變過程的重要關鍵點。隸書打破篆書曲屈圓轉的形體結構，變縱長為橫勢，筆劃講究波磔，主橫畫具有蠶頭雁尾形狀，是一種頗具裝飾趣味的字體。隸書與篆書相比，不僅字體改變，書寫技巧也豐富了很多。

關於隸書

　　隸書之名，首先為班固提出。班固是東漢初年的史官，其《漢書‧藝文志》記載：「是時（指秦始皇時）始造隸書矣。起于官獄多事，苟取省易，施之於徒隸也。」隸是罪犯，隸書指施于罪犯的書體，說明隸書與最先積極使用它的人身份有關。當時官獄公牘繁重，而篆書結構複雜，不便抄寫，一些社會底層文書或抄寫人員在大小篆基礎上，削繁就簡，變圓為方，最終由「篆書」化為「隸書」。正是由於這些人的社會地位較為低下，被稱為「隸役」，其所書也因之名為隸書。後來，東漢文字學家許慎沿用「隸書」這個名稱，他在《說文解字‧序》中記載：「秦燒滅經書，滌除舊典，大發隸卒，興役戍，官獄職務繁，初有隸書，以取約易，而古文由此絕矣。」從秦代開始，篆書逐漸演變簡化為隸書，最終取代篆書而成為正體。

　　其實，由大篆演變而來的小篆，早在秦國統一之前就已經孕育形成。秦朝建立後，李斯等人進一步在其基礎上加以省改和整理，成為統一後的通用文字。與此同時，一種比小篆簡化，書寫更為便捷的字體隸書，也成了秦朝的通用文字，只不過小篆作為正體，隸書作為俗體，是輔助字體。凡莊重場合皆用小篆，如秦始皇先後數次巡幸全國，所到之處的頌功刻石，就是標準小篆書寫，而經常使用文字的官

府書吏所寫的獄訟軍書便是隸書。可見，隸書最初的作用是為了省改和輔助篆書，處於隸屬地位，與官府下級吏的採用和推廣有關，也與「徒隸」、「書佐」和「令史」的身份相關。此外，隸書還有「八分」、「分隸」之名，這是漢末才有，主要指東漢碑刻隸書。因其如八字向背分散之勢，故而得名。

　　隸書，按文字演變過程分為古隸和今隸兩個階段。先秦時期至西漢初為古隸階段，西漢中期至東漢末為今隸階段。古隸以大篆體式為主，長方、正方、扁方形態時有出現，但已有草化篆書寫法，筆劃於草率中已顯波勢的起伏變化。用筆不以圓筆為主，方意和提按之法已初步形成。筆劃相互間出現映帶、呼應之勢，由草化而逐漸影響到結體的形態變化，並開始易線為筆劃的嘗試，如 1979 年四川出土的

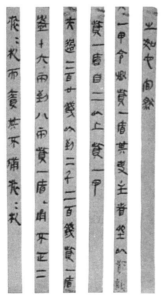

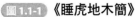

圖 1.1-1 《睡虎地木簡》

圖 1.1-2 《馬王堆帛書》

《青川木牘》（詳見第三章），1975 年湖北出土的秦《睡虎地木簡》（圖 1.1-1）。從這兩個時期的古隸墨跡，便可以看出早期隸書演變的特徵。漢承秦制，西漢初期隸書還帶有篆意，結體仍以篆書縱勢為主，輔以方扁形態，但筆劃起伏比秦隸進一步明朗化，波勢和誇張筆劃時有出現，用筆方切和提按已初具規模。如漢《馬王堆竹簡》、《馬王堆帛書》（圖 1.1-2），可見隸化初步模式，為成熟漢隸奠定了基礎。西漢中晚期的簡牘隸書，體式基本趨於定型，結體工穩、扁方寬闊，勢向左右撐。波磔盡展，用筆方切、方折，側鋒清晰，形式感已極大超越西漢初期隸書並日趨成熟，如《定縣木簡》、《居延漢簡》（圖 1.1-3）、《武威禮儀簡》（圖 1.1-4）等。

圖 1.1-3 《居延漢簡》

圖 1.1-4 《武威禮儀簡》

以上說明，隸書源于先秦之秦系文字，以秦系文字作為最初構造，此是隸變階段；秦時隸書作為篆書的「草化」輔助字體，是其形成階段；西漢又以自然發展之勢，成為當時社會流行應用書體，是其形體定型階段；東漢隸書脫盡篆意，法度完善，是其全盛時期。從篆書到隸變，再到這個過程的全面完成而臻成熟，既是漢字史上一次非凡變革和創造力發揮、時代發展的結果，也是脫離古體字，形成今體字的標誌。隸書開創了新的筆法體系，成為文字發展歷程上一座里程碑，它極大地滿足了人們對簡捷實用文字的需求。

一　隸書與八分

　　隸書將篆書圓勻線條截斷，化圓為方，變弧線為直線，在轉角處化圓轉為方折。這不僅在字形上簡化了篆書，而且書寫方法也有很大進步。筆勢由篆書的緩慢引筆變成短而速之奮筆，這就非常明顯地提高了書寫速度。這種字體在秦始皇前或始皇時尚無名稱，到了漢代被廣泛使用，漢時人們給予「今文」之名，區別於以前的「古文」。

　　隸書，又稱「八分」。歷來對「八分」之考據，各執一端，莫衷一是。當以吾丘衍與蔡文姬所說較為相近。其描述八分之形態，形近隸而筆似篆，介乎篆隸之間，似乎比較符合秦漢時隸書成型者，如《萊子侯刻石》（詳見第三章）等早期漢刻石形式就與之較為相符。元吾丘衍《字源七辯》雲：「八分者，漢隸之未有挑法者也。比秦篆易識，比隸書則微似篆。若用篆筆作漢隸字，即得之矣。」清劉熙載《書概》說「《書苑》引蔡文姬言：割程隸字八分取二分，割李篆字二分取八分，於是為八分書。」由此可見，隸書是一個通名，而八分、正書都是其中一種。

　　其實，「八分」是發展成熟後規範化的隸書別名。晉衛恒《四體書勢》說：「隸書者，篆之捷也。上谷王次仲始作楷法。」唐張懷瓘《書斷》引蕭子良說：「靈帝時王次仲飾隸為八分。」蔡邕《勸學篇》說：「上谷次仲，初變古形。」可見，八分是經過修飾成為楷範的隸書，而王次仲在八分書創造上作過一定貢獻。總之，隸書一詞含義較廣，上起秦篆，下至正書亦曾有隸名。八分則指東漢成熟隸書，特點是用筆有分背之勢，而且強調波磔。

二 隸書創始人

關於隸書的創始人，歷史上有一個廣為流傳的故事，即「程邈造隸」。據說秦始皇時，下邽人程邈為獄吏，得罪始皇，被監禁在雲陽獄中十年。程邈在獄中改革書體，根據大小篆等加以整理，擬定隸書。由於書寫快捷便利並很快在民間廣泛應用，成為當時的「新俗體」文字。秦始皇不僅沒有怪罪，反而任命程邈為御史，讓他改訂文字，並讚賞其為國家所作的創造性貢獻。從此，後人便認為隸書是程邈發明，程邈就是隸書的創始人。

雖然自古有程邈造隸書說，但由於看不到其作品傳世，所以就像「倉頡造字」一樣，不可捉摸只能想像。唐人張懷瓘在《書斷·隸書》中說：按隸書者，秦下杜人程邈所作也。邈字元岑，始為縣吏，得罪始皇，幽系雲陽獄中。覃思十年，益小篆方圓而為隸書，三千字，奏之。始皇善之，用為禦史。以奏事煩多，篆字難成，乃用隸字。以隸人佐書，故曰隸書。依此說法，程邈造字竅門便是「益小篆方圓」，急寫時用折筆而提高速度。其實，文字並非出於一時，成於一人，直到今日仍不斷有新字產生，隨時都在演變之中，時間一久發生錯別字、俗簡字均屬自然現象，而任何一種字體從孕育到形成都需要經過長期的嬗變過程，程邈在這個過程中可能起到整理、總結、改進的作用，絕非首創。在遠古文字沒有定型之時，異體很多，與正體字並行不廢，甲骨文金文便是如此。六國時這種現象尤為普遍，即使小篆仍有或體存在。但文字是一種大眾傳播工具，過多的錯別俗簡體總是很不方便，當這種現象越來越嚴重時，就會有整理和正定需求，

因此促使李斯、程邈等人整理正定文字，小篆和隸書正是在這種情況下產生的。

　　東漢許慎在《說文》中提到隸書，但對其淵源不如對小篆交代的清楚，只說其功用是「以趨約易」。段玉裁注《說文》曰：「按小篆既省改古文大篆，隸書又為小篆之省。」程邈「造」隸書，和倉頡「造」字說一樣不合理，任何一種文字都有其產生的淵源，不可能由程邈一人窮其獄中十年之力，閉門造出一套文字，也不是省改同時並行的小篆，而是長久孕育、約定俗成的結果。事實證明小篆是由當時早已過時的正統文字——史籀大篆或頗省改而成；隸書則出自春秋戰國以來民間俗體文字，由程邈將其簡俗別異的加以收集，擇其已為大眾所接受的，但也費他十年之力，才整理正定並奏請頒行。二者形成同出一源，不過一取正體一取簡俗，小篆省改古籀大篆者少，所保留的文字構成規律較多；隸書苟趨約易，省改古籀大篆者多，因而對文字構成規律破壞也最甚。但二者並行使用的結果是，隸書因有民間多年通俗流行的歷史背景佔據上風，自秦至漢除少數銘之金石的廟謨典誥之類文字採用篆書外，其餘民間通行甚至士林傳習的墨跡都是隸書，漢時的今文經便是一例，這種情形《說文‧序》已交代清楚。

三　隸書的起源

　　關於隸書起源，古人有兩種說法，一種認為「起於官獄多事，苟趨省易，施之於徒隸」，衛恒作進一步說明：「秦既用篆，奏事繁

多，篆字難成，既令隸人佐書，曰隸字」；另一種則指為徒隸程邈所定：「下邽人程邈為衙縣獄吏，得罪始皇，幽系雲陽十年，從獄中改大篆，少者增益，多者損減，方者使圓，圓者使方。奏之始皇，始皇善之，用為禦史，使定書。」這兩種說法在隸書來自何人之手方面雖有分歧，但都認為此書體出於秦代。實則大量資料證實這一看法卻是錯誤的。

北魏酈道元在《水經注・谷水注》中曾記載：孫暢之嘗見青州刺史傅宏仁，說臨淄人發古塚，得銅棺，前和外隱起為隸字，言齊太公六世孫胡公之棺也。惟三字是古，餘同今書。證知隸自古出，非始于秦。其實，近代考古發現春秋末年的《侯馬盟書》，已有部分靈動散漫自由抒發的隸意；湖南長沙、湖北江陵等地出土的戰國楚簡帛書中，有的字落筆有頓、提筆出鋒，已進入「古隸」範疇；而四川省青川縣郝家坪秦墓出土武王二年木牘及甘肅天水放馬灘秦簡較楚簡帛書更接近「古隸」。這些都說明程邈或其他秦代下級官員造「隸」根本不可能，充其量是在原有基礎上進行加工整理。秦時「官獄職務繁」，而小篆字體詰屈不便書寫，功利又崇尚實用的秦人書寫早已有之的字體「以趣約易」，也順理成章。目前所見秦竹木簡墨跡多為隸書，說明這種字體當時大為流行，此種局面未必得力於政府推廣但至少也是默許。所以有人說，隸書應是秦「書同文」的另一標準字體，只是當時隸書還停留在「秦隸」階段而已，它上承古隸，下啟漢代今隸。

綜上所述，經秦統一而且推行的字體既非小篆一體，亦非秦書八體，事實上秦代通行的正體字有兩種，即小篆和秦隸。秦書二體也傳

承著中國書法的命脈，小篆是古文字的終結，隸書是今文字的開端。

四 隸書的形成

　　隸書雖然早在秦始皇統一中國以前就已形成，始皇統一後實行「書同文」政策，命丞相李斯厘定「小篆」，完成文字偏旁化和線條化任務，每個字筆劃固定，筆順也基本固定。但小篆仍未完全擺脫漢字象形遺意，字體各個偏旁均完全獨立，悠長線條仍不便於書寫，僅限於紀功刻石、詔書等鄭重場合。當時由於軍事政務繁劇，便使早已形成的隸書得以廣泛傳播。

　　其實，各種字體的產生都具有社會及政治根源，是伴隨社會進步產生和發展的。西漢前期因國家統一，農業、手工業、商業恢復，促成了文字書寫的相應發展，不僅體勢變圓為方，筆劃也簡化很多，但還是篆書向隸書過渡時期的書體，直至東漢隸書才達到成熟。筆劃趨向工整、波磔產生、點畫俯仰都是日漸演變的結果，也是隸書成熟的標誌。尤其碑刻隸

圖 1.1-5 《甘谷漢簡》

書，不僅達到宣傳內容的作用，也起到碑石的裝飾效果，是漢隸藝術登峰造極的表現。

　　傳世漢隸作品，以碑碣最為多見。有的原石已不存在，僅留拓本；有的全碑已損壞，只殘留部分字跡。比較完整的約有百餘種。此外，近年大量墨跡出土，大多是竹木簡牘帛書，也有的書寫在陶器上，用筆直率隨意，不加修飾，自然活潑。相比之下，碑碣石刻把秦以前隸書規整化，而墨跡正如秦以前隸書把篆書隨意化一樣，它們也把碑碣漢隸隨意化。可見，場合和載體不一書寫同種書體，會形成不同的審美境界。東漢初期隸書，在繼承西漢隸書的基礎上，已開始在技法表現上進行完善，也是向「章草」演變的過程。結體自由、筆劃簡化且連貫、用筆草率時有誇張，而工穩正規的墨跡隸書也開始出現，如《甘谷漢簡》（圖 1.1-5）。東漢晚期，即桓、靈二帝時期，雖然政治上黑暗腐敗，隸書卻以立碑頌德數量多著稱，從而造就了隸書的全盛階段，不僅技法日臻成熟，對後世影響也最為深遠。

　　兩漢隸書一脈相承。漢簡墨跡直接反映當時的書寫狀態，用筆技巧不加修飾，以率真面目示人。西漢中晚期的一些隸書石刻也同樣具備這種特徵。但由於石質粗糙，刻工水準低劣，不能較真實地反映書寫原貌，只見樸實不見精緻，還不能代表正宗「八分」特徵。東漢立石樹碑，意在彰顯已故者功德，供後人傳承和賞識，是有意為書的選擇，故對石質選制、刻工技藝、書寫者水準等皆很慎重。每一碑石都以光潔為佳，為了能真實反映墨跡筆意的原貌，這是當時刻碑原則。東漢摩崖隸書，依石之勢和就山之便，刻工多為平民，對字跡略加整飭便大書刻鑿，筆劃樸實自然而有蒼茫氣象。

總之，隸書起于戰國，解脫了漢字的繁冗，改造了文字書寫體系，也推動了文字書體的發展。它上承篆籀，下啟魏晉楷書，復興於清代，如一座豐碑屹立于世人眼前。

第二節 ———————————

隸書種類

迄今為止，秦漢時期隸書資料數量龐大，字數有幾十萬之多。時代跨度，上至先秦下迄漢末，長達五百多年，且品種繁多，有帛書、竹木簡牘、刻石碑版、摩崖等。按材料可分為兩大系統：一是墨跡系統，以竹木簡、帛書為主；二是石刻系統，以東漢成熟期典型的漢碑為主，包括摩崖等。現按風格不同，將隸書分為簡帛類隸書、刻石類隸書和清代隸書，簡述如下。

一 簡帛類隸書

簡帛類隸書是現存最早的隸書墨跡。簡是指一二公分寬的竹片或木片，牘則指較寬的木板。書寫在竹木上的文字稱為「簡書」，或叫「牘」、「冊」、「符」；書寫在綿絲織品上的稱為「帛書」或「繒書」。簡帛是中國在紙張未發明和未被廣泛應用之前的主要書寫載體。古代竹、木是容易獲得的書寫材料，應用多而廣，形成豐富的簡牘書體系。既有上層文化人所書，也有下層各行各業者日常所寫，整體書風呈現生機盎然的多彩氣象。紙帛書與簡牘書相比少很多，但史

料表明紙帛書所載幾乎全是重要的文化典籍，書風也體現文人士大夫的儒雅氣息。寫有文字的簡牘、紙帛書記錄著從戰國至魏晉時期的政治、軍事、經濟、文化、醫學、宗教、哲學等方面內容，具有珍貴的第一手史料價值。在文化方面，它是研究中國文字演變發展的實物證據，填補了戰國至秦漢書法真跡的空白，澄清了秦隸字體迷霧，也解決了西漢隸書字體的懸案，揭示了隸書起源和發展的真實情況，更展現出草、行、楷諸體的初萌狀態，因而具有特殊價值。

有文字的漢代簡牘書，歷史上也常有發現，可惜未能留存。20世紀末以來在全國各地又相繼出土，時間上自戰國，下迄晉代，數量眾多，其中以甘肅、新疆為最，僅古居延海（今內蒙古額濟納河流域）一地就出土三萬餘枚。從地域看，漢簡有西北和江淮兩大部分。西北漢簡多指出土于新疆、甘肅、內蒙古、寧夏、青海等地，包括帛書、紙書墨跡。其中以《居延漢簡》和《敦煌漢簡》（圖 1.2-1）為代表，時間自西漢中期到東漢中後期，大多有紀年。如《居延漢簡》

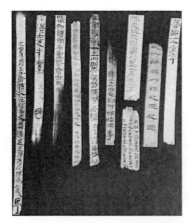
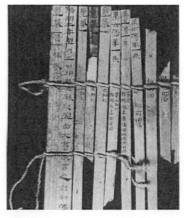

圖 1.2-2 銀雀山《孫臏兵法》

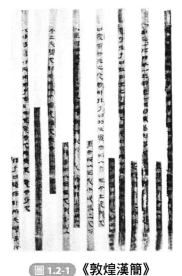

圖 1.2-1 《敦煌漢簡》

多是當時駐守邊疆的中下層官吏與將士書寫，用筆多變，點畫放縱，率意而有天趣。江淮漢簡指長江、淮河流域出土的西漢簡牘，包括帛、紙書墨跡，縱貫整個西漢王朝，時間多早于西北漢簡，大致為漢中期之前的作品。如長沙馬王堆帛書《老子》甲乙本（詳見第三章）、臨沂銀雀山《孫臏兵法》（圖 1.2-2）等，書風與西北漢簡和東漢碑刻風格迥異，溫文爾雅，沉著道健，含蓄蘊藉，線條力透紙背。

《老子》甲本有小篆體勢，承接秦隸韻味；《老子》乙本橫勢旁逸，波磔近漢隸。而帛書《戰國策縱橫家書》則遺有金文中斜勢筆劃和結體等特點。

秦簡牘帛書真實地所映古代文字的「書寫」狀態，有樸實無華和生動活潑氣息。漢簡與當時規整嚴謹的刻石書風形成強烈對比，文字雖小但縮龍成寸，又是墨跡，用筆的起止轉折表現無遺，可以彌補碑刻隸書之不足。其多為不經意之作，具有天真素樸之美。從考證與漢代簡牘書一起出土的毛筆來看，當時簡帛書寫用筆屬於狼毫一類小筆，彈性大，製作精良，可知當時制筆也已很發達。簡牘隸書除了秦、西漢間的一部分還較樸散稚拙外，東漢已趨非常成熟。如《居延漢簡》、《武威漢簡》已無篆書遺意，與東漢碑刻隸書旗鼓相當。《居延漢簡》中大部分隸字形態與用筆變化較大，有的勁健，有的古樸沉雄，有的工穩端正，在書法藝術上表現出一種自然生動、粗獷拙

實風格。簡牘書用筆迅捷而不拘謹的率意之氣與東漢碑刻的莊嚴之風相輝映，共同成為隸書園中兩枝奇葩。成熟漢隸就是在這種不規整簡牘書中產生並發展，中間經過長期的琢磨、加工、整理，數代因襲演進，形成規律並逐步達到精美境界。《武威漢簡》嚴整茂密、法勢完備，已拉開東漢經典隸書的序幕。

二　刻石類隸書

　　刻石類隸書歷來是人們研究的主要物件。秦漢之際雖然隸書很快在全國範圍內成為通行的主要字體，但從現存西漢刻石看，要比同時期的簡牘帛隸書成熟晚些，呈現一種滯後的現象。在文字內容、書體演變、書法藝術等方面均表現較為貧乏，似乎不足以反映西漢文化的時代特點。另外西漢刻石無「碑」制，刻工刀法也多用單刀沖刻，書風呈現質樸簡直、蒼勁本色，很少有人工所為色彩。

　　東漢刻石隸書分碑刻和摩崖刻兩類，是隸書發展的全盛時期。這時隸書完全擺脫篆書遺意，形成嶄新的字體風貌，為後世文字及書法藝術發展開闢了一條生機勃勃的道路。目前所見漢碑，大多是東漢中晚期作品，與前期竹木簡帛隸書相比書風各有特點。東漢桓、靈時期隸書大興，筆法嚴謹，體勢多變，書風各異，藝術水準登峰造極，盛況空前。因此，後世學者無不以此為宗法，學隸取法于此，成了一條公認的陽光大道。可以說，自東漢隸書成熟之後，中國文字便開始走上方塊化，並成為「今文字」。後世楷書在結構上並沒有超出這個形

態，而是由隸書發軔，只在點畫上更加豐富完善而已。

　　書法史上的書體演變，多是一種書體漸次走向成熟規範的同時，從中又派生出另一種草化字體，再由這種字體逐漸形成另一種規範的書體直至確立。從篆到隸變、再從隸到草書等皆如此。書體都在這種正規與草化相雜間發展演變，直到五體的正式確立。其中既有時代的審美體現，也有日常書寫實用需求的刺激。立石刻碑在東漢末年的興盛，助長了社會不良風氣和奢華現象。建安十年（西元205年），曹操以天下凋敝，下令不得厚葬並禁止立碑，唯特殊場合偶見樹碑，仍以隸書為之，但書風工穩有餘而生氣不足。這正是盛極而衰的自然發展規律體現，當然也有另外一種更為簡捷新興字體楷書的衝擊影響。隸書由此走向衰微並逐漸退出時代舞臺，一蹶不振直至清代。自漢代以後，隸書實用位置由主導變為從屬，一方面由於楷書的普遍使用，使碑刻隸書摻入不少楷意；另一方面書寫也出現程式化趨勢，與漢隸相比失去古拙靈動性，顯得刻板機械而無神韻意趣。雖然魏晉六朝仍見個別隸書碑刻，但工穩規範中已非純正漢碑氣象，筆劃變化少，波畫過分追求裝飾性，有千篇一律之嫌。其實，這種現象早在東漢《熹平石經》（圖1.2-3）中已初見端倪，到三國時《上尊號碑》（圖1.2-4）、《曹真碑》（圖1.2-5）等更為嚴重。當然，漢以後也有一些高水準的刻石隸書，宋、元、明三代，隸書依然還是書法追求的字體之一，只是善隸書家作品，多取法淺近，與漢隸相去甚遠。

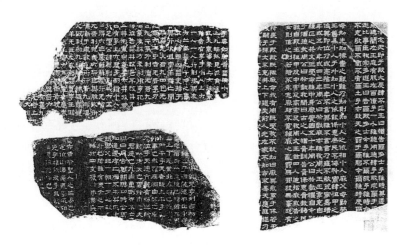

圖 1.2-3 《熹平石經》殘石

圖 1.2-5 《曹真碑》　　　　圖 1.2-4 《上尊號碑》

三　清代隸書

　　漢碑隸書的意義在於法度完善，書寫者多是當時高手。由於碑刻這一人工「再造」過程，加上時間歲月的洗滌，形成一種特殊審美便成為後來學隸者取法的源泉。也與未多見簡牘帛書墨跡出土有關係。

清代是隸書的勃興期，也以個性特徵顯著而聞名。清初考據學在知識份子中興盛，極大地促進了文字學、金石學發展。而這些學者又以豐富學識促成對書法藝術的探究和實踐，因此產生了新的時代審美特徵，並引發「碑學」確立。清代隸書名家迭出，他們以追漢隸為宗，以復古為己任，變古法為新法，形成各自鮮明的風格特徵，如鄭簠（圖 1.2-6）、金農、鄧石如、伊秉綬（圖 1.2-7）、何紹基、趙之謙等人，均留下大量隸書墨跡。隸書再次崛起已不是以實用為目的，而是以其特有的藝術風采和歷史價值被人們所尊崇。

清代隸書承漢代遺續，卻不受碑刻隸書束縛而自成體系。借鑒漢隸體貌，遵循其結體規律，又不拘繩墨，充分發揮羊毫軟筆特徵，將碑刻嚴整與書寫瀟灑結合，形成新一代書風，對後世隸書創作產生了重要影響。清隸與漢隸相比，雖然也存在古韻不足之缺陷，但不可否認，清代對隸書藝術的貢獻巨大。

圖 1.2-6 鄭簠書法　　**圖 1.2-7** 伊秉綬隸書

學習隸書的目的和意義

一　隸書是古今文字的分水嶺

━ 隸書產生的契機

　　在文字發展史上，簡化與繁化作為對立的矛盾體，始終刺激著文字發展。一方面，隨著社會深入發展，人們的思維及語言漸趨精密，而對各種事物的概念也越來越豐富。另一方面，由於社會進化，導致人們萌生交流手段簡易與方便快捷化願望，因而，文字又出現簡化趨勢。可見，作為應用工具，文字簡化是一種日益明顯的必然趨勢，而漢字除了實用，還具有「藝術」性。對於應用文字，方便快捷簡化勢在必行；出於審美需要文字豐富多變，繁化又被重新提出。由於文字的實用性優於其審美性，人們在長年累月的應用中，一方面走結構簡化之路，並努力避開實用與審美對立，就繞開結構而在筆法上豐富變化，以補充結構簡化造成的審美損失。筆法由篆書的「一法」化為「多法」。說明文字一旦與藝術沾邊，其書寫之繁則成為主動追求的

趨勢。總之，文字應用的簡化趨勢與文字審美的繁化要求合流，就成為隸書藝術產生的大好契機。

三 關於秦文隸變

許慎《說文·序》在論及隸書的形成原因時說：「興役戍，官獄職務繁……以趣約易」，卻與歷史不完全相符。從出土《青川木牘》、《睡虎地秦簡》等文字看，許慎所說只能是一種促進其發展的客觀因素，並非隸書形成的真正原因。因為秦用小篆統一六國文字時，古隸早已出現並且還有自己的特點，不是由於「官獄職務繁」，而是產生於民間俗體的隸變。

戰國時秦國以及其他六國在文字發展過程中，都有自己的俗體。這些俗體以各自的篆書正體為隸變物件，逐漸形成戰國中後期各國異形的早期隸書。如楚國的簡帛書，體式簡略，形態扁平，接近於後世隸書。當時各國文字異形也是隸書成熟過程中的一大障礙，就目前發現的出土資料看，秦系文字最為突出，隸變最快。一種說法是：秦代小篆定型並統一文字書寫，為隸書發展成熟創造了最佳時機，即「書同文」導致隸變對象的統一和固定，使秦代民間隸書的發展目標趨於專一，發展中的隸書得以迅速成熟。另一種說法是：秦代已經將隸書作為官方文字的一種補充使用。兩種說法都從不同角度解釋了秦隸在當時普及的原因。作為秦的統一手段，凡秦人所到之處，秦文字也隨著施行，可以說「書同文」實際早已經隨統一大業的進行而開始，並不是統一完成之後的一道命令。秦法治嚴厲，講求實效，「書同文」

理應得到社會上下的堅決貫徹執行。由於秦採取「罷其不與秦文合者」的文字政策，所以使秦隸在隸變過程中，保持了文字演變的延續和純潔性，而六國文字儘管各有隸變，但隨著六國的土崩瓦解也煙消雲散。

　　隸書是在戰國秦國文字俗體的基礎上逐漸形成的，這從秦至漢初簡牘帛書文字中可以證明。如果把秦隸與秦篆對比，就會發現除了用筆平直與圓轉迂曲的程度不同之外，結構多有相合，而把秦隸與六國古文相比，情況則不同。說明隸變是建立在篆體俗寫字形基礎上的書寫簡化，毛筆在有限空間能把字形快捷書寫並達到勻稱疏朗。

三 隸變是一種書法革命

　　從書法藝術審美角度看，秦隸的「苟趨省易」與小篆「增損大篆」有根本差異。小篆充其量是對大篆的一種改良，而隸書則是對篆書的一種革命，是中國文字和書法史上一次質的飛躍。因為大篆是「畫成其物，隨體詰詘」的象形文字，形體和筆劃均無定型。小篆對大篆雖有省改，使之趨於字元化、定型化，但仍存象形古意，而隸書則從根本上拋棄象形。自它開始，文字不再是「畫」而是「寫」出來，將圓轉線條轉換為方折筆劃，以直筆代弧線，出現「蠶頭」和「波磔」；筆勢則由緩緩引筆變為短促奮筆，不僅提高了書寫速度，還脫離了象形超越古文，使漢字進入今文時代，為書法真正走向自由寫意化和藝術道路創造了前提並奠定了基礎。當然，秦代以小篆為主，秦隸只是一種邊緣化或輔助性文字，而且結體還是一種亦篆亦

隸，或者說由篆向隸轉化過渡的書體。隸書成熟定型並成為一種主流書體則在漢代。

　　隸書之前的篆書，體勢雖風格各異，筆法卻有一個共同特點，即粗細停勻，兩端圓融，婉轉流通，連接渾然而不露痕跡，有「玉箸」之稱，只有中鋒一法。這種藏頭護尾、筆筆中鋒之法，圓轉往來不便於疾速書寫，在文字結構日趨簡化狀況下也有單調之嫌。隸書在字體變革的同時，也必然對筆法大加發展，開始兼用方圓、藏露，既補救篆筆之不足，又開始了新書風歷程。宋姜白石《續書譜》雲：「圓勁古淡，則出於蟲篆；點畫波發，則出於八分。」隸書對筆法的突破，一是波磔，二是出鋒，並將字的重心依託於捺或橫畫，一改篆書縱長為橫勢。筆法得到解放，運筆便強調輕重緩急，點畫也出現粗細大小變化，位置錯落有致。同時筆勢產生左掠右波趨向。用筆的左右開張，又促成字形趨於扁平，則更要求筆勢橫向伸展，並表現出橫向舒展與縱向緊湊的獨特新貌，呈現空前的美妙身姿。由於這個特點，漢碑章法也與其他字體迥然不同，字與字距離大於行間，形成單字寬展，而佈局之勢縱逸的統一局面。

二　隸書在書法史的地位和意義

■ 隸書是中國人的智慧和創造

象形文字曾經是世界許多古老民族共有的文字形式。它是對客觀

事物形體特徵的一種簡化，表現書寫者對具體物件的一種感覺和把握。隨著社會發展，人們對文字表述的快捷和準確程度提出更高要求，象形文字遇到了必然到來的危機。在這種文字發展轉折關口，漢族和西方民族作出了不同抉擇。西方人選擇了拼音文字道路，中華民族則沒有拋棄原有的文字形態，而是把象形文字逐漸演變為一種並不依賴於客觀物件的抽象結構，即擺脫象形束縛，使文字獲得解放，造字方法也逐步拓展，終於開闢出漢字發展的廣闊道路。這種以點畫為基本元素的方塊字出現，曾經是許多學者反復描述的歷史過程，這個過程被稱為「隸變」。它不僅改造了整個文字體系，解放了書寫，而且還把書法藝術帶到一個嶄新天地。

隸變，對於書法藝術的發展具有重要意義，使漢字至此脫離象形軌道，確立了今文字體的基本形態，尤其與篆書相比具有明顯的「筆劃化」。這種從筆劃到形態的突破，既完成今文字的逐步定型，又形成了書法藝術的基本格局，奠定書法作為一種藝術形式的基礎。漢字筆劃在脫離象形文字那種規定的裝飾性以後，獲得自由表現的廣闊空間，表現出豐富的形象和更多樣的情感，這是隸變後中國文字或書法特有的「點畫」品性。

應當說，漢字書寫之所以成為一門獨特的藝術形式，其審美特質的構成是在隸變中確立的。隸書作為一種字體曾經通行於漢代，後來，雖然逐漸喪失主流地位而被楷書所取代，但它作為一種書體仍在不斷演變發展。儘管這種過程跌宕起伏，有盛有衰，卻基本沒有改變它在書法藝術中應有的地位。

◼三 隸書在漢代的意義

漢朝是中國歷史上最為輝煌的時代之一，許多制度自此而建，典型的中國方塊字也是在此時最終形成。西晉衛恆在《四體書勢》中用「隸者，篆之捷也」，概括了隸書使用的時代背景和傳承關係及其本體所具有的基本特點。可以說，提高文字書寫的速度是由篆而隸變化的重要原因。從形態看，隸書既是對篆書的解放，也是對篆體的改造，更是中國統一規範書體劃時代的探索性嘗試。首先，隸書較之篆書依然有簡化功能，符合社會進步和教育要求的基本發展規律，而且，以隸書為表現形式的方塊字有明顯的標準化傾向，對秦朝統一天下的文字創舉並沒有顛覆性改變；其次，將篆書典型的圓筆改為隸書代表性的折筆，提高了書寫速度，便於書寫和排列，在客觀上甚至為印刷術產生提供了必備的基礎條件。不同的是，由秦至漢朝代更替，新建王朝所需要的標誌性文字、文化也需要有所變換和重新確立，而對隸書的普遍使用和官方認定就是其中最具代表性文化現象，時代精神也必然借此有所體現。

漢興以來，用紙代替簡、帛、石，使書寫更為便捷隨意，但紙張在當時有限，而且未能很好保存，所以幾乎見不到紙質作品傳世。書寫工具和載體的創新與變化，為隸書發展創造了前所未有的良好條件，也為書學普及和形成良好風氣奠定了重要物質基礎。與此同時，東漢在制度上還為書法發展做了重要探索與嘗試。漢靈帝時曾徵召「天下工書於鴻都門，至數百人」，開啟了以書取仕先河，成為隋唐科舉考試以書法為主要參考的先行探索者，致使東漢時書寫、刻碑者

不斷增多。南朝梁劉勰在《文心雕龍》中雲:「自後漢以來,碑碣雲起」,尚書之風由此繁榮,令人慨歎。除了規範、謹嚴和莊重特點外,由於漢朝社會高度發展,漢隸書風也氣象萬千。清人王澍在《虛中題跋》說:「隸書以漢為極,每碑各出一奇,莫有同者。」可見,隸書創作和探索精神自漢朝已經蔚然成風。另外從不斷大量出土的漢簡墨跡中也可見一斑。相傳漢靈帝時,南陽人師宜官為八分書聖手,所書「大則一字徑丈,小則方寸千言」,因其嗜酒,常在酒家牆壁書寫換酒而飲,觀賞者雲集。其弟子梁鵠也能寫八分大字,並因此舉孝廉入仕在鴻都門下。

東漢是隸書藝術大放異彩的黃金時代,也是書法家為史冊所重視的時代。儘管西漢賈誼已有「善書者而為吏」之說,但直到東漢人班固時才記載書家大名。《漢書‧張安世傳》稱張安世「用善書給事尚書」。自此之後,史書曆載善書者如漢元帝、成帝許皇后、嚴延年、王尊、谷永、陳遵、馮嫽等人不絕。與此同時,書法也成為藝術品為人們所欣賞。《漢書‧陳遵傳》記載:「遵性善書,與人尺牘,主皆藏去以為榮。」羊欣亦稱陳遵:「善隸書,每書,一座皆驚,時人謂為陳驚座。」至於國家宣導,如靈帝「開鴻都之觀,善書者鱗集,萬流仰風,爭工筆劄」,證明東漢書法已開始進入有意識追求階段,所以才有漢碑的百花齊放局面。

東漢也是中國書法史上至為重要的時代,在實用書寫的基礎上,不僅注重其藝術性和觀賞性,還出現了真正的書法美學思想。既有在審美領域的自由創作,也有對書寫之美的自覺思考,儘管還比較初步簡單,卻是書法美意識趨於成熟的重要標識。如東漢崔瑗的《草書

勢》（西晉衛恒《四體書勢》引）是今天所能見到最早的書法美學文章。所論草書，主要是章草，即作為漢隸「急就章」的一種草書體，指出草書是純從書寫便利功用出發而由隸書變來，其獨特性在於不受法度規範的拘束，表現一種飛動賓士氣勢，是偏于主觀和自由的藝術。這種書法美學思想，在強調倫常講究秩序的東漢出現非常難得。所以，趙壹的《非草書》對此予以抨擊。趙壹論書的標準是倫理功用主義，他認為書法的意義在於宗經化俗，「弘道興世」，因而應當向古書學習，並徹底否定草書。但他提出「書之好醜，在心與手」觀點，卻觸及草書創作的個體、主觀性和自由特徵，這正是東漢中後期書法美學處於一種由實用而審美的歷史轉型寫照。東漢末，蔡邕《筆論》又提出「任情恣性」一說，顯示書法美學的進一步發展和成熟。蔡邕書論傳世有《筆論》、《九勢》、《篆勢》、《筆頌》等幾篇，以《筆論》為最重要。他將「任情恣性」視為書法之本義，指出：書者，散也。欲書先散懷抱，任情恣性，然後書之。若迫於事，雖中山兔毫不能佳也。夫書先默坐靜思，隨意所適，言不出口，氣不盈息，沉密神采，如對至尊，則無不善矣。所謂先散懷抱，首先要使內在心情從外在事務中徹底解脫，達到一種「默坐靜思，隨意所適」的自由狀態，就可進入一種「任情恣性」的創作境界。如果為世事所迫，為功利所拘，就無法寫出好字來。雖然文字不多，卻直達書法作為一門寫意藝術的審美本質，有某種程度的超前性，精彩而深刻。

三 漢代以後隸書概述

隸書在東漢時日趨成熟，漢獻帝以後，由於書寫向規範化發展，

結體方整，用筆板滯，失去古拙靈動性。魏晉以後字體逐漸由隸變楷，經過六朝至唐代，楷書盛行蔚為風氣並成為日常通用字體，篆隸都相形遜色。魏晉隸書多摻入楷法，則完全失去漢隸神韻。唐代也有以寫隸書出名者，如韓擇木、徐浩、唐玄宗、史惟則等善隸大家。他們雖然筆法精到，但均用楷法入隸，結體刻板無變化。後人為了把唐代隸書與漢隸有所區分，稱唐代隸書為「唐隸」。從書法藝術說，其成就遠不及漢代，所以，一般不主張初學者臨摹學習唐隸。宋元明三朝，寫隸書者不多，元代大家趙孟頫雖然諸體皆能，但其《六體千字文》隸書，也是學魏晉隸法，如橫畫起筆和轉折處都是斜方形，顯然用楷法寫隸書，與漢隸相比不可同日而語。明代中葉以後，王鐸等人隸書渾勁遒麗，卻與米芾相似，融會楷法別具風格。而趙宦光提倡行草式隸書，有人將他們譽為開創近代書風的前驅，但對後世影響甚小。

明末清初以來，研究金石文字風氣日盛，帶動隸書復興，擅隸大家越來越多，都在繼承漢隸基礎上各有創新。鄭簠隸書摻用草書筆法，筆致流暢；金農橫平豎直，方筆露鋒，自創側鋒取勢的典型「漆書」，儘管扁筆橫掃，卻有「渾圓」的視覺審美效果，他巧妙將很多波畫長長拖出並尖尖收筆，這一暗合簡書用筆是最搶眼的視覺特徵，調節了結字和線條的過於穩重，使厚重與輕靈、飄逸與古拙相兼而散發生機；鄧石如中鋒用筆，點畫沉著，力透紙背，氣勢雄健；伊秉綬取法《張遷碑》，參用顏真卿結體，用筆剛挺簡潔，體勢雄渾，別開新面；何紹基六十歲後遍臨漢碑而不受漢隸束縛，自成一派，其隸書點畫沉凝，結體古拙，富於金石氣息。所有這些書家對隸書的繼承與創新，都是書法史上的寶貴財富，值得後人學習借鑒。

三 學習隸書發展史的當前意義

■ 隸書的地位和作用

漢字隨著社會發展而不斷演變。隸書是因適應急速書寫需求，由篆書而成的一種字體。如果將漢字形體加以區分，從上古象形文字開始，一直到秦始皇時李斯厘定小篆，可稱為古文字，而隸書則是今文字的開端。隸書有承上啟下的重要歷史意義，它上承篆書遺則，下開魏晉書體先河。總之，隸書從用筆到結體，形成一套完整的規範，既端莊嚴整又具變化之妙。用筆通行於行、草書，對書法學習有不可替代的中間橋樑作用。

■ 學書可從隸體入手

正是由於隸書在中國書法史的地位和作用，有人說學習書法，初學者在臨摹楷書之前最好先學隸書。從隸書入手學習書法，古已有之，王羲之初學書體應該也是隸書。雖然這僅是推測，但現在不少人從隸書入手已收到良好效果。其原因，一是書體演變由篆隸行草楷，這是順流而學書法。二是隸書筆劃基本橫平豎直，行走中鋒，變化較小，只要掌握「飛雁」、「臥蠶」兩個典型筆劃變化的少數規律，就可獲得書寫要領，再通過讀帖提高眼界和感受力，就能逐步提高用筆技巧。較之魏碑、唐楷，以及行、草書，隸書是相對容易並能快速上手的字體。

從書寫筆劃上看，成熟後的隸書中宮收緊，由對稱向左右舒展，有最能體現隸書標準的波磔筆劃，「左右分別，若相背然」。體勢則由縱勢長方，漸次變為正方，再變為橫勢扁方，將篆書筆劃和結體作了進一步簡化。行草和楷書為千餘年來流行字體，但形體均由隸書衍生，尤其技法更是隸法的各種變化。可見，隸書是今文字之祖，要學好楷、行、草諸體，必須在隸書上下些工夫。

▤ 敬畏傳統書寫時代

縱觀隸書發展的歷史和變化，基本精神與格局已經完成其原創使命，後來者的創新探索應順應大勢、弘揚漢隸、找准突破點，在整個書法發展的鏈條上找到並確立仍能稱之為隸書的那些新的生長點。由於隸書典型筆劃比較明顯，容易形成自身的局限，也難以自然融入並運用其他書體進行創作。一方面，寫得過於熟練難免落入俗書之列，甚至會變成美術字，弱化本應秉持的風格與個性，喪失固有的書法藝術價值；另一方面，相容各體也應該尋求適宜的表現方式，切不可生搬硬套。要追求整體效果與內在和諧，創作出具有時代精神及個性特徵的隸書。在尊重傳統、敬仰前賢的同時，要達到融會古今、相容並蓄、雅俗共賞，充分展示文化藝術品味和自然書寫性。第二章隸書的源流與發展

第二章——

隸書的源流與發展

第二章
隸書的源流與發展

　　隸書大致分為秦隸和漢隸，其形成和發展可細分為秦隸、西漢隸和八分三個階段。秦隸也稱古隸，其形成大約在戰國晚期，是由戰國時秦國使用的俗體字發展而來，但也不排除秦系文字之外六國文字的影響。戰國簡帛書已出現寫法草率、字形扁平、體式簡略的字體，同一時期的璽印、貨幣、銅器、刻石也有打破篆書結構的簡約文字，這應是古隸的先導。說明戰國末期隸書已萌芽，至秦代已確立為一種新的字體，具有篆書結構體勢，少波磔而謂之「秦隸」。秦隸結體和篆書差別不大，只是用筆不同，將篆書的圓轉變為方折，弧線改為直線。此外，刪繁就簡，截連為斷，筆劃有粗細，部首可以有混同，書寫速度因此提高。

　　西漢隸書，以前只有幾塊刻石，近年大量西漢帛書和簡牘出土。專家發現西漢隸書不像秦隸只在筆勢方圓上有所變化，筆劃也簡化很多，但不少字的結體還受篆書影響。點畫基本已轉為隸法，還不是成熟的隸書，僅是篆書演變成隸書初期的書體。東漢時碑刻大興，尤其在桓帝以後，筆劃趨向工整，強調波勢和點畫俯仰，法度漸已嚴謹，也就是八分書。東漢碑刻隸書是漢隸極盛期的代表，已從草創發展成正規而富於藝術性的書體。漢獻帝以後，隸書逐漸向整齊規範化發

展，結體刻板方整，失去古拙靈活韻味。魏晉以後其正統地位被楷書所取代，形式完全無漢隸自然生動風采。此外，魏晉隸書用筆多摻以楷法，特別在落筆和轉折處明顯。

漢字是隨著社會發展而不斷演變，總是以書寫簡化為基本動力，最終導致新字體誕生。如果把漢字形體加以區分，從上古的象形文字到秦始皇時期小篆可稱為古文字，而隸書則是今文字的開端，又分為古隸和今隸兩個階段。先秦至西漢初期為古隸階段，西漢中期至東漢末為今隸階段。隸書出現是中國文字和書法史上的一次重大變革，有著劃時代意義。下面我們分六個時期談一談隸書的形成與發展。

隸書的萌生期

　　中國書法史上，一種字體的產生都是積微至巨逐漸形成，早期形態與其成熟式樣有許多不同，但其連續發展的主流特徵卻基本一致。根據目前所掌握的大量考古出土史料，隸書的起源可追溯到戰國後期。春秋末期至秦代，字體演變主要表現為篆書草化、六國文字差異、秦系文字隸化等特點。草化的篆書雖然字體結構仍是篆書，但字勢已漸變為扁闊並趨向橫勢，筆劃已現波動感，初步形成筆劃化傾向。這類書跡現有春秋戰國之際的晉楚兩國墨跡。

一　晉國盟書墨跡

■　《侯馬盟書》

　　《侯馬盟書》（圖 2.1-1），1965 年出土于山西侯馬晉國遺址，是春秋晚期盟誓辭文玉石片，共有五千餘件。石分方、圓，也有尖首形狀；玉以圭、璜形狀為主。文字用墨或朱砂毛筆書寫在兩種材料上，字跡與春秋晚期青銅器銘文相似，多是朱紅色，有小部分黑色，

大約有六百餘片字跡清晰可辨。由於玉石片大小不一，字數多的達二百字，少的只有十餘字。專家考證主盟人為趙孟，即晉六卿中的趙鞅。這些石片是研究中國古代歷史的重要資料，也是古代書法的寶貴財富。目前所見戰國文

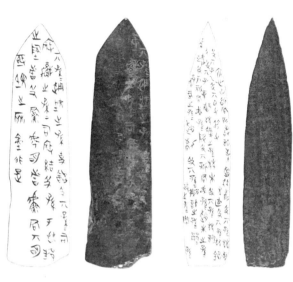

圖 2.1-1　《侯馬盟書》

字，多屬鑄刻的青銅器銘文，而盟書則是直接用毛筆書寫的墨跡文字，反映當時書法形體與風格，也能看到如何用筆，還可以瞭解字裡行間的章法安排。

　　侯馬盟書用筆清雅，犀利簡約，潦草直率；起筆扁方，行筆擺動，收筆剛直尖銳；提按有致，舒展而有韻律。章法疏密錯落，參差不齊，依形布白。書寫如此熟練應出自祝、史一類官吏之手，屬於晉國官方文書。有的字仍保持殷周文字形態，但多數位的形體已有明顯變化，而且許多字別具風格。顯著特徵是「一字多形，形態多變」。落筆下按，形成點狀然後行筆，收筆尖鋒，呈現首粗尾細的特殊形狀；也有尖鋒下筆，收筆也用尖鋒，形成兩頭尖形的筆劃。這種寫法直到魏晉間尚有運用，也許由於書寫快速易行，比較實用而能長期流行。

三 《溫縣盟書》

1979 年，河南溫縣又發現一坑有墨書的玉石片。1980 年 3 月，發掘出土圭片萬餘。專家考證書寫年代為晉定公十五年（約西元前 497 年），主盟人為晉六卿中的韓氏，被稱為「溫縣盟書」（圖 2.1-2）。風格有二類：一是書寫比較拘謹，與《侯馬盟書》相似，字形較小；二是字形較大，用筆粗獷，筆劃連帶牽引有草書風貌。《溫縣盟書》與《侯馬盟書》同為晉系古文，書體相近。但筆力《溫縣盟書》更為迅疾遒媚；結字疏密變化較大，逸筆草草，有《侯馬盟書》所缺少的灑脫和肆逸。

圖 2.1-2 《溫縣盟書》

兩種盟書雖然風格有差異，但都是春秋戰國中原地區作品，其隨心自如的書寫與青銅器銘文、石刻文很不相同，也引起書法界的興趣。此外，晉書一系墨跡還有河北省平山縣戰國中山王墓出土玉片、玉飾墨書題字，為隨葬玉器自銘，一般二三字或五六字，個別玉片題字較多。與《侯馬盟書》相比，中山墨跡筆勢較為勁直，少有回曲出鋒。

二 楚國簡帛書

一 《楚帛書》

　　《楚帛書》（圖 2.1-3），戰國時期楚國作品，20 世紀 30 年代出土于湖南長沙子彈庫楚墓。出土後不久即落入美國人手，現藏於美國紐約大都會博物館，是現存戰國時期唯一的書畫合璧珍品。由於內容古奧奇特，曾引起國內外學術界的普遍關注。這是目前所見最早以絲織物為書寫材料的作品實物，也是最早以布帛為書寫材料的書法作品。帛書始於何時，目前尚無法考定，王國維《簡牘檢署考》認為「以帛寫書，至遲亦當在周季」。由於絲織物不易保存，經過幾千年大都爛朽，現在所能見到最早的就是這件楚帛書。

圖 2.1-3 《楚帛書》

　　《楚帛書》呈方形，寬度略大於高度，出土時已是深褐色。整個幅面上有三部分文字，按旋轉方式排列，計九百餘字。包括著名古代傳說和其中人物名字，還有帝名、神名，以及四季、四方之類普通名詞，附有神怪及動植物圖形。字體屬篆書一脈，但已具有隸書簡捷之法，與同期簡書類似卻更成熟。其用筆舒放流暢，線條曲折度較弱，

筆劃略成弧形。筆鋒起止變化不大，不矜持造作。結體省簡扁闊，圓勢而具彈力感，體勢已逐漸向隸書過渡。佈局靈活，無界格卻似有界格，與漢隸章法相近。但楚帛書的確切性質仍不很清楚，專家對此尚未達成共識。郭沫若說，楚帛書「抄錄和作畫的人，無疑是當時民間的巫覡。字體雖是篆書，但和青銅器上的銘文字體有別，體式簡略，形態扁平，接近于後代的隸書」。如果與後來出土的楚簡對比研究可知，這是戰國時期楚地的流行寫法。

楚帛書和中原盟書風格不同。帛書字形稍扁，盟書字形長方；帛書結體在扁形格內填滿筆劃，盟書則不拘一格而疏密有致；帛書筆劃粗細相當，盟書或首端細或尾端細，或兩端皆細。可見，戰國書體風格多彩。

▤ 《楚簡書》

現存戰國時期的墨跡作品，以楚簡帛書為大宗。除了楚帛書，自1951 年至今，先後在湖南、湖北、河南三省的戰國早、中期楚國墓葬，還出土了十幾批約一千多枚楚簡書。如湖南長沙楚簡、河南信陽楚簡、湖北郭店楚簡、湖北江陵楚簡、湖北隨縣曾侯乙墓簡、湖北包山楚簡等，其中絕大部分是楚國遺物。曾侯乙墓雖是曾國墓葬，但曾國曾為楚國附庸，其書法屬楚系統，也是楚風的旁支。

楚簡和楚帛書一樣，字形扁平欹斜，用筆厚重靈巧，但各地風格不同。如《仰天湖楚簡》（圖 2.1-4），1953 年長沙仰天湖楚墓出土，計 43 片，屬戰國晚期竹木簡，在大篆結構中已初現隸法，筆勢

舒展，線條簡約，弱化筆劃曲度，姿態扁平而稍有波磔。再如《信陽楚簡》，書于戰國時期楚國，1957 年出土于河南信陽市北 20 公里的長台關一號楚墓，計 148 枚。用筆簡捷，流暢遒勁，多順入平出，書寫速度較《侯馬盟書》略緩，字取方形，篆體卻有隸書省易特點。

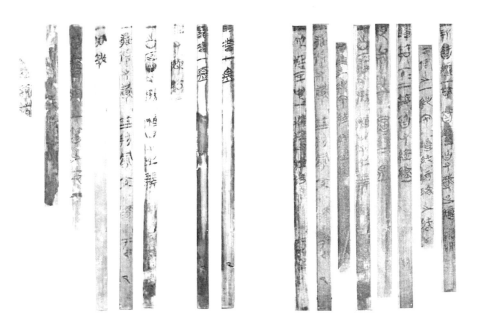

圖 2.1-4《仰天湖楚簡》

隸書的過渡期

　　任何一種字體的發生與發展，都存在著正體與草體（或俗體）兩種形式。戰國時期文字朝著兩個方向發展，一是為了改變「文字異形」的混亂狀況，隨著秦統一六國，文字也統一為「小篆」，成為秦朝正體。二是為適應文字簡約需求，新字體隸書得以誕生，主要表現在簡牘墨跡書。從戰國後期到西漢早期，篆書為正體，但隸書使用卻越來越廣，處於「古隸」範疇，屬於「隸變」時期。隸變表現為兩大階段：第一階段「物形組合」逐漸向「筆劃組合」過渡：一是結體由圓轉變為方折，二是字形由修長變為扁平，三是書寫由緩慢篆引變為相對急促書寫。第二階段是在短線基礎上，通過用筆的提按和絞轉產生粗細變化，尤其是一波三折，蠶頭雁尾日益明顯；筆劃由「平面」發展為「立體」，筆法逐漸走向成熟。目前考古還沒有發現從春秋到戰國早期秦國文字的墨跡，秦文書體在這一時期的演進情況尚不得而知。20 世紀 70 年代出土一系列戰國晚期至秦代初年的秦國簡牘墨跡，研究發現其已構成完整的隸化書體系列。從此，在學界澄清了歷史上關於隸書起源的爭論，對秦文化在文字乃至文化發展史上的地位有了新認識，而秦簡牘墨跡出土也是 20 世紀最為重要的文化發現之一。

一 秦簡牘墨跡

■ 《青川木牘》

《青川木牘》（圖 2.2-1）是目前所見最早的秦系簡牘墨跡，書于秦武王二至四年（西元前 309—前 307 年），是戰國晚期的秦國墨跡。1980 年出土於四川青川郝家坪，計二枚，三行墨書，百餘字。書寫流暢體勢趨向隸書，篆書的圓曲形筆劃已很少見，有明顯波挑之勢但仍無波磔，結體橫勢張揚，還有隸法之「三點水」出現，整飭秀麗，字疏行密。文字學家認為其屬於原始隸書，稱作「古隸」，也是最早的隸化書體。可見，戰國時期隸書字體已逐漸形成。

《青川木牘》，兩面墨跡，正面記「二年」王命丞相戊等更修「為田律」及其內容。據《史記‧秦本紀》載：「秦惠文王九年滅

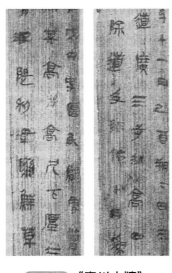

圖 2.2-1 《青川木牘》

蜀，秦武王二年初置丞相，樗裡疾、甘茂為左右丞相」，「甘茂」即牘文所書之「戊」，「茂、戊」古通。背面為「四年」補記事項。從書風看二者非一時所作，字體尚處於隸化初期階段，篆法隸勢、古今結構一應俱全，呈無序狀態。表明書寫性簡化自然進行，還沒有書體意識，而文字平整工穩，用筆從容，與想像的隸變之六國文字式的潦草頗不相同。從藝術角度看，美感不夠明晰，和日常實用書寫相稱。

二 《雲夢秦簡》

《雲夢秦簡》（圖 2.2-2），1957 年末在湖北雲夢睡虎地戰國 11號秦墓出土，竹質秦簡 1155 枚，木牘 2 件，是震驚海內外的一大發現。簡牘書大都保存完好，字跡清晰，為早期隸書作品。其中，《日書》甲種，筆勢短促，書寫簡化快捷；《日書》乙種筆短意含，緊湊含蓄，圓潤厚重；《秦律雜抄》書風近似《日書》，筆勢含蓄，短促內斂，書寫更顯成熟。《雲夢秦簡》多為「喜」所抄錄，《編年記》時間下限進入秦統一之後，卻看不出秦始皇書同文的影響，表明秦文隸變的連續性，具有明顯由篆而隸過渡書體特徵，體現戰國末期的秦隸書風。平直化傾向明顯，在彎弧處加強了方折筆勢，短促快捷體現書寫性簡化特點。由於毛筆快寫，漢隸中的掠筆、波挑等筆法均已現雛形，但有些「雁尾」屬無意為之，還未達到自覺表現的程度。書寫呈現統一的左低右高或左高右低特徵。由於為多人抄寫，作品隸變程度與特色也不盡相同。結字只是破壞了篆書構成，形態趨於橫勢，並進一步刪繁就簡，但還存較多篆意，即「用筆劃符號破壞了象形，成為不象形的象形字」。

圖 2.2-2 《雲夢秦簡》

與《雲夢秦簡》同時，在四號墓還出土木牘兩件，均兩面書寫。

時間在秦統一之前，內容為前線士卒家書。一種文字線條清秀，開張恣肆，可謂秦文墨跡之冠；其體勢傾斜，筆多省減有散逸之趣。另一種字形體勢有所收斂，潦草簡率用筆不變，風格似乎出自另一人之手。

1989 年，湖北省在雲夢縣城東龍崗地區發掘 9 座秦漢墓葬，其中 6 號秦墓出土一百五十餘枚竹簡和一枚木牘。簡長約為秦制一尺二寸，分上中下三道編繩，據判斷這批竹簡為先編後寫。書寫時間為秦漢之交，內容是有關「禁苑」的秦代法律，如管理、土地租賃抵押等。墓主是木牘上出現的「辟死」，可能為管理禁苑的小吏。「辟死」不是他原名，而是獲刑後的稱謂。《龍崗秦簡》除了有古隸特徵，最大特點是字形傾斜。筆劃自左至右向下傾斜，與睡虎地秦簡《編年紀》筆劃自左至右向上敧斜，形成鮮明對比。有人認為與用腕、用指有關係，用腕者左低右高，用指者相反；也有人認為與竹簡書寫方式相關，左手執簡，右手執筆，快速書寫必然傾斜。也有人認為主要是個人書寫習慣所致。

三 《放馬灘秦簡》

《放馬灘秦簡》，1986 年 3 月在甘肅省天水市放馬灘 1 號墓出土。有《日書》甲、乙兩種，專家據同出的《墓主記》推定，抄錄於始皇八年（西元前 239 年）之前。

《日書》甲本（圖 2.2-3），計 73 枚簡，從字體較古斷定，應抄錄於乙種本之前。天水為秦國故地，字體與雲夢秦簡十分相似。字形

圖 2.2-3 《放馬灘秦簡》甲本《日書》　　**圖 2.2-4** 《放馬灘秦簡》乙本《日書》

修美，斜畫搖曳，屬於早期隸書。橫畫重落輕出，兼呈弧形，是典型的古蝌蚪文筆法。某些偏旁或字形的俗省和變形，也與常見的秦人寫法不同，也許書者是三晉舊民，入秦以後轉學秦文字，原有的書寫習慣難以去掉，造成這種秦晉合璧的特殊現象。另外「西」字寫法與《秦公簋》補刻銘文相同，也是其書寫時間較早的證明之一。

《日書》乙本（圖 2.2-4），有「正」「政」二字，不避始皇諱，應抄錄於始皇即位以前，計 379 枚簡，內容多於甲種。其字與雲夢秦簡十分相似，說明秦文隸變是一種普遍的社會性書寫現象，而由於隸變是在簡化「篆引」基礎上發展，其字形體勢、用筆方法等也基本保持一致。這可以理解隸變過程的外來因素，如楚、三晉文字和書寫習慣的影響。

四　《裡耶秦簡》

　　《裡耶秦簡》（圖 2.2-5），2002 年 4 月在湖南龍山裡耶的戰國秦代古城遺址 1 號井發掘出土。裡耶位於湖南武陵山腹地，湘、鄂、渝、黔四省市在此交界，秦滅楚，後又統一中國，推行郡縣制，裡耶便成為洞庭郡治下的遷陵縣城所在地。《裡耶秦簡》反復出現的「洞庭郡」和「遷陵」地名也證明這一點。專家據簡牘紀年斷定，書寫從秦始皇二十五年（西元前 222 年）起，至秦二世二年（西元前 208 年），時間包括整個秦代。這批秦簡數量相當於此前各地出土秦簡總數的十倍，內容多為行政管理和刑事訴訟文檔。作為當時的官方文書，裡耶秦簡基本代表了秦代官府實用文字面貌。字形狹長居多，兼有扁方；用筆簡樸古拙，曳筆縱肆，逐漸打破篆書內斂筆法；章法縱式感強烈，排列整齊。也許由於實用需要，出現很多迅捷、減省跡象。雖然有專家說「早已具備了後世紙上書法章法經營的理念；行間極盡參差錯落之能事，單字務求修短舒張之變化」，但當時官方文書在書寫上有美觀要求，卻與書法的自覺意識是兩回事。

圖 2.2-5 《裡耶秦簡》

五 《荊州秦簡》

湖北荊州是秦漢墓葬彙集之地，該地區發現大量戰國到秦漢時期墓葬。1986—1993 年，考古人員在岳山、揚家山、王家台、周家台等地發掘秦墓時，發現大批秦簡牘書。由於地處古楚，既有秦系文字的質樸特點，也有楚地文字婉約痕跡。始皇「書同文」在很短時間，使六國異文雜行迅速褪掉，可見當時文字推廣的力度。秦代使秦系北方文字征服改變了古楚文字風貌，而漢代由於帝王和大批官員將士來自楚地，楚文化又逐漸北移，影響著北地的文字書寫風格。所以秦漢時期，既是秦系文字統一全國，也是南北文字書風大融合時期。

如果說草篆階段僅是在書體外部向橫勢扁闊字形進行簡化演變，那麼，隸變階段就是向書體內部構成進行變革。漢字結體擺脫象形束縛，已不再是單純「線條」，而是中國書畫藝術特有的「點畫」。隸變過程是隸書的形成過程，由草篆階段的《侯馬盟書》到隸化的《睡虎地秦簡》等，漢字擺脫象形，線條由單一趨向多變的點畫。仔細分析《天水放馬灘秦簡》中有三晉古文筆法，《睡虎地秦簡》也有楚文字形體，說明隨著秦人的軍事拓疆，書體隸化也逐漸向外擴散，而六國遺民的加入，又會把舊有的書寫習慣融入隸化之中。秦人統一文字大業，早在戰國晚期翦滅六國過程中就已開始，六國文字異形的回饋則促使秦始皇決心改定小篆，重新確認規範標準。而六國人的書寫習慣又很難一時改變，所以促成其後隸、草兩種書體的分途發展。秦統一後，隸書成為與小篆並用的非正規文字。隸書雖有書寫快速優點，秦始皇見到後也給予肯定，但卻沒有明令推廣。也許因為秦代國運短祚，難以在短時間內再有更大突破。

二　西漢刻石

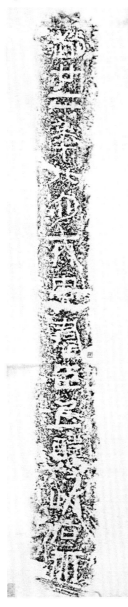

圖 2.2-6 《群臣上壽刻石》

西元前 202 年 2 月，劉邦即皇帝位，國號漢，都洛陽，同年 5 月遷都長安，史稱西漢或前漢。由於隸書便捷適用因而迅速發展，成為社會及官方認可的通行文字，而以隸書為主的時代也由此開始。但這一時期隸書，承秦隸之遺緒，字型筆法尚未演變成熟，和後來的隸書相比，體現更多的「古拙質樸」氣息，帶有過渡性特點。所以，從西漢初年到宣帝時期（西元前 202─前 49 年），也被稱作隸書的過渡時期。西漢由於沒有東漢以後在形制和功用上能稱之為「碑」的石刻流傳，所見刻有文字之石通稱為「刻石」。這些刻石類別很雜，形制不一，字數較少，石質粗礪。書風雄渾樸茂，凝重簡率，款式自然。刻工粗俗，錐鑿而成，能表現筆意者較少。新莽時期石工技藝逐漸向精細發展，一些刻石章法整齊，有的還加以界欄。代表性刻石如下。

一　《群臣上壽刻石》

《群臣上壽刻石》（圖 2.2-6）是現存最早的漢代篆書刻石之一。據清代學者趙之謙

考定，為趙廿二年，即西漢文帝后六年（西元前 158 年）所立，是趙王劉遂臣下為其獻壽的刻石，清道光年間楊兆璜在河北永平縣發現。刻石共 1 行 15 字，書體篆勢趨於方扁或雜以隸筆，尤其方折較多，多字接近隸書，用筆出現提按，筆劃粗細有變，結體大小不一，章法緊湊。雖然還是古隸，但從這一西漢最早刻石可以看出，一開始銘石之書就喜歡用較當時為古的書體。

■ 《魯北陛石題字》

《魯北陛石題字》刻于魯六年，即漢景帝中元元年（西元前 149 年）。是魯恭王劉餘造豪華壯觀宮殿的北面階石，上部刻雙璧圖浮雕，一側刻篆書，4 行 9 字曰「魯六年九月所造北陛」，「月、陛」二字作隸書。1942 年在山東曲阜城南魯靈光殿遺址出土。日本人原想運至日本，中途被截留北京並藏於北京大學，1981 年 3 月歸藏曲阜孔廟大成殿東廡。

■ 《霍去病墓石題字》

《霍去病墓石題字》（圖 2.2-7），霍去病是西漢著名年輕軍事家，卒于武帝元狩六年（西元前 117 年），題字應刻於此後數年內。1957 年在陝西興平漢武帝茂陵東，霍去病墓前一石獸及一大石塊上發現篆書「左司空」三字和隸書「平原樂陵宿伯牙霍巨孟」十字，石仍陳列於墓前。此刻石書風凝重渾厚，古拙大氣。在墓周圍還發現一些石獸雕刻，大多依石塊自然形狀略加雕琢而成，生動渾樸，石雕與

文字風格協調一致。

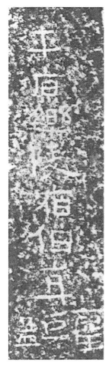

圖 2.2-8 《楊量買山地記刻石》　　圖 2.2-7 《霍去病墓石題字》

四　《楊量買山地記刻石》

　　《楊量買山記刻石》（圖 2.2-8）刻于漢宣帝地節二年（西元前68 年），原在四川巴縣，清咸豐十年（西元 1860 年）毀於火。隸書，5 行共 27 字。此刻石記巴州民楊量何時花錢買地，要子孫永遠保有勿失。尺寸較大，內容實際，不像是因迷信而埋於壙中的買地券，也許是設於地表的記識性刻石。書風渾樸拙厚，大小參差，散漫

天成，體勢介乎篆隸之間，較少受同期漢簡影響，具有強烈金石味，是典型的民間刻石。

五 《五鳳二年刻石》

《五鳳二年刻石》（圖 2.2-9）刻于漢宣帝五鳳二年（西元前 56 年），隸書，共 13 字。發現于金章宗明昌二年（西元 1191 年），重修孔廟時出土，文字完好。書風有明顯篆意，「五鳳」尚存篆書結體。兩個「年」字豎筆拉得很長，和同時期簡牘墨跡寫法相同，卻與後來莊重的碑刻字跡有別，所以，有人說此刻石是郡國書吏以手寫體入石的典型例子，能較充分表現筆意。此外，由於書寫在粗糙石面，石頭又經過長年自然風化，整體有渾厚凝重之感。

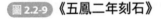

圖 2.2-9 《五鳳二年刻石》

圖 2.2-10 《禳盜刻石》

六 《禳盜刻石》

《禳盜刻石》（圖 2.2-10），殘存 6 行，每行 5 字，前 5 行共 25 字，第 6 行只存 2 字的一半，有豎界欄。體勢多篆意，但打破以圓取勢的封閉結構，變為方折。刀筆簡直，少裝飾意味，與《萊子侯刻石》在書體、制式上極為相似，但《萊子侯刻石》隸變更為深刻。此外，《萊子侯刻石》與同期漢簡有藝術風格的淵源關係，而《禳盜刻石》則沒有受漢簡影響痕跡，僅表現單一的篆隸承遞結構，明顯處於隸變早期階段，其年代應早於《萊子侯刻石》。

七 《魯孝王陵塞石》

《魯孝王陵塞石》（圖 2.2-11）刻于漢宣帝甘露三年（西元前51 年）前後，為山東曲阜九龍山魯孝王陵塞石，現藏曲阜孔廟大成殿東廡。字用鑿子單刀鑿刻而成，雖為篆書，有隸書方折體勢，文字規整古樸，線條灑脫，似是督造陵墓的家臣或文吏所書。塞石為棺木入葬後，封堵崖墓道之用，必由臣屬親信專門監督驗核。同時所出其他 18 塊塞石上也大多刻有人名、尺寸等，西漢諸侯王陵墓盛行崖墓葬，這類刻字塞石發現有多處。

 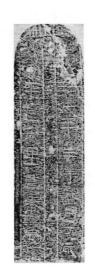

圖 2.2-11 《魯孝王陵墓塞石》　　　**圖 2.2-12** 《鹿孝禹刻石》

八　《鹿孝禹刻石》

《鹿孝禹刻石》（圖 2.2-12）刻于成帝河平三年（西元前 26 年）八月，清同治九年（西元 1871 年）于山東平邑發現，現藏山東省博物館。2 行共 15 字，隸書。字有界欄，似為墓碑。東漢墓碑皆有穿，此碑無，僅刻年月、裡貫、姓名，無行誼、銘辭，說明西漢尚不具備後世碑之形制。以鑿子單刀刻成，平直無韻，不佳。李文田、康有為等人認為此石系偽刻，不確。

九　《郁平大尹馮君孺久墓室題記》

《郁平大尹馮君孺久墓室題記》書體在篆隸之間，刻于新始建國天鳳五年（西元 18 年）。馮孺久墓，1978 年 3 月在河南省唐河縣湖

陽公社新店村西「楸樹墳」發現，為一座磚石結構的畫像石墓。墓有畫像石 35 處，題記 8 處，現藏河南省南陽漢畫館。這些題記大多是墓中庫室題署，有學者認為此書體為「署書」，即秦書「八體」的「署書」。從書體看，署書可能接近篆書，繞曲較多，富有裝飾意趣，這和用於摹印的「繆篆」有相同之處。署書多作大字，也許由於漢代筆小，寫大字適宜于用蟠曲的筆勢，既可佈滿其所應占位置，又增加裝飾性。其筆勢奇崛，方圓互用，結體以扁闊為主，雖有界欄行式整齊，但各字舒放毫無拘束之感，顯示高超技藝。東漢一些碑額篆書，即是此類書體，故前人多認為是署書。

✚ 《萊子侯刻石》

圖 2.2-13 《居攝兩墳壇刻石》

《萊子侯刻石》新莽天鳳三年（西元 15 年）二月立，清嘉慶二十二年（西元 1817 年）滕縣顏逢甲發現于鄒縣城西嶧山臥虎山前，後移置孟廟，現藏鄒縣博物館。書 7 行，每行 5 字，計 35 字，隸書。書風蒼勁簡質，雖刻鑿甚細，但縱橫之餘不顯其弱，古拙生動瘦勁，少波磔而奇逸，形散勢斂，筋骨豐盈，多篆籀氣，雖有分隔號界欄，書體張力彌漫，毫無窘迫狹促之感。（詳見第三章）

土 《居攝兩墳壇刻石》

《居攝兩墳壇刻石》（圖 2.2-13），即曲阜孔林中王莽居攝二年（西元 7 年）所刻《祝其卿墳壇刻石》和《上穀府卿墳壇刻石》。原在孔子及其孫子思墓前，石上有龕，字刻龕內。一石 4 行 12 字；一石 4 行 13 字，均作篆書，有界欄，書刻應為同一人，今陳列於曲阜孔廟大成殿東廡。前人對二石書體評價甚高。

三　西漢簡帛書墨跡

一 《馬王堆帛書》

《馬王堆帛書》，1973 年 12 月長沙馬王堆三號漢墓出土。根據同時出土的一枚有紀年木牘，該墓下葬年代是西漢文帝十二年（西元前 168 年）。大多用墨抄寫在生絲織成的黃褐色細絹上，分整幅和半幅兩種。出土時由於受棺液長期浸泡，整幅帛書因折疊而斷裂成一塊塊高約 24 公分、寬約 10 公分的長方形帛片，半幅的則因用木片裹卷而裂成一條條不規則帛片。內容主要是《老子》、《周易》和一些先秦古佚書及地圖等 28 種，共有十二萬多字。抄寫年代自秦漢之交至漢初文帝年間達數十年之久，是文字劇變、諸體兼雜、隸書代替篆書並走向成熟規範的一個過渡時期。從書體看由多人抄寫完成，風格不同但有一定格式，有的用墨或朱砂先在帛上勾出直行「烏絲欄」和「朱絲欄」，整幅每行書寫 70 至 80 字不等，半幅每行 20 至 40 不

等。篇章之間多用墨、墨點或朱點作為區分標誌。篇名一般寫在全篇末尾隔兩個字的空隙處。所書由篆體向隸書過渡的程度不同，有的相當秀美，字體也和成熟隸書接近；有的則比較古拙，字體篆意尚濃，筆劃亦較老辣。雖然行距均勻，但其字或大或小或正或欹，形成一種特殊美的風采，因而馬王堆帛書出土，使中國書法發展史特別是隸變研究變得明朗。其中有兩種《老子》寫本，為了區分，將字體較古的稱為甲本，另一種稱為乙本。

《陰陽五行》甲篇、《五十二病方》、《養生方》是書寫年代較早的一部分，據考證最晚不遲于秦漢之交，保留較多篆書特徵，但整體已不是很規範篆書，是篆向隸過渡字體。《老子》甲本，殘損較重，由於不避漢高祖劉邦諱，抄寫年代最晚應在高祖時期（西元前206—前195年）。另有《五行》一篇接抄在其後，書手應為同一人，風格相似。《春秋事語》卷，也不避高祖劉邦諱，抄寫年代應與《老子》甲本、《五行》同一時期，風格也極其相近。以上這類作品，書體介於篆隸之間，屬古隸。其字形方正，縱勢減少；點畫無明顯粗細變化，橫畫直平不帶挑勢，波磔豐滿少有誇張；佈局傾側欹斜，參差錯落，既無篆之整飭，也無隸之排疊，質樸可愛又雍容大度。

《戰國縱橫家書》（圖 2.2-14），首尾基本完整。避漢高祖劉邦諱，抄寫年代應在西元前195年前後。方圓並用，字體修長舒展，屬雄健俊逸風格。筆劃以方折為主摻以圓筆，不求勻稱，疏密不等，長短不拘收放自如。結體與篆書區別不大，直接承襲楚國文字寫法，與地域書風有一定關係。《陰陽五行》乙篇長約 1.23 米，穿插於各種

圖表之中，佈局奇特，不經意顯示很強的藝術趣味。用筆秀逸，佈局疏朗，字間空隙大，波磔分明且飄曳。《老子》因避高祖劉邦諱，抄寫年代可能在惠帝、呂後時期（約西元前 194—前 180 年）。《五星占》有「孝惠元」、「高皇后元」明確紀年，抄寫不會早于漢文帝初年。此外，《相馬經》、《周易》、《黃帝書》諸篇從書寫風格、字體與上述兩篇極為相近。以上五篇帛書作品更多具有隸體特徵。用筆嚴謹，落筆藏露鋒兼施，橫畫統一向右上方傾斜並略具波勢。使轉以方折為主，圓弧減少，線條平直，結體方正，波磔分明。因界欄之內不宜左右展開，故用力加重，向下方垂伸加長，樸實中突顯奇趣。結體上變化不大，行距稍緊，因有界欄並不顯擁塞擠迫。整體效果均衡疏朗，錯落成趣。

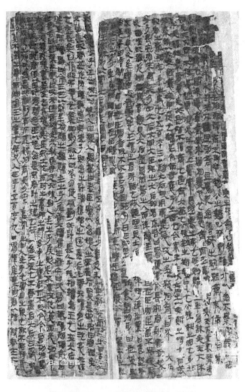

圖 2.2-14 《戰國縱橫家書》

二 西漢初期簡牘書

1.《馬王堆漢簡》

《馬王堆漢簡》（圖 2.2-15），湖南長沙馬王堆一號漢墓出土，

字形和筆鋒似乎非一人書寫，但風格一致。結體遺存篆體縱勢，與湖北雲夢秦簡一致。橫畫落筆逆鋒頓按，運行時逐漸上提，收筆不回鋒，形成頭粗尾細模式，與戰國簡牘帛書墨跡筆法接近。古人將頭粗尾細、彎曲婉轉筆法稱蝌蚪文，漢初用筆尚未脫去這種風格，也為後來碑刻隸書打下基礎，如逆入平出的基本筆法。另外一個重要特徵是筆劃出現裝飾性，主筆有波磔，如馬王堆一號墓竹笥簽牌（即楬）字較大，波勢和挑法更為明顯。雲夢秦簡隸書已初露波磔端倪卻不明顯，只是在運筆過程中無意形成；而馬王堆漢簡則刻意而為，是審美情趣使然，是藝術的自覺創造。隸書的最大貢獻是出現方折和波磔，使筆法豐富，這兩個特徵在漢初早期隸書已充分體現。該簡有的與篆書接近，有的又包含草書體式，字體不統一，同一個字或偏旁部首多有不同寫法，這種現象雖然在漢隸中始終存在，但在同一批文字裡存在多種不同寫法，隸書成熟以後並不多見。而與馬王堆漢簡同時期的江陵鳳凰山西漢簡牘，以及雲夢西漢墓遺策中也有類似情形，說明西漢初期古隸剛從秦篆和六國文字發展而來，遺存各種文字寫法痕跡，字體不成熟。像金文中的合文，在馬王堆一號漢墓遺策也有出現，如「十三、十五、五十」等。

圖 2.2-15 《馬王堆漢簡》

2.《阜陽漢簡》

　　《阜陽漢簡》（圖 2.2-16），西漢初期墨跡，1977 年出土于安徽阜陽雙古堆一號漢墓，墓主夏侯灶卒于文帝十五年（西元前 165 年），出土竹木簡書寫年限應不晚於是年。其內容豐富，有《蒼頡篇》、《詩經》、《楚辭》、《日書》等十餘種古籍。字跡清晰可辨，與馬王堆帛書《老子》乙本字體相近。雖未脫盡篆意，但「波」勢分明，屬早期隸書向成熟隸書轉變的過渡形態。

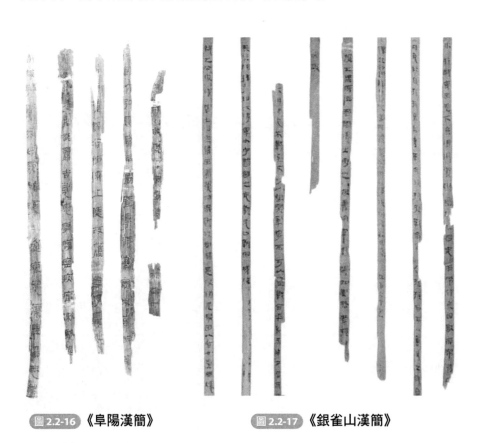

圖 2.2-16　《阜陽漢簡》　　　　**圖 2.2-17**　《銀雀山漢簡》

3.《銀雀山漢簡》

《銀雀山漢簡》（圖 2.2-17），1972 年出土于山東臨沂銀雀山西漢墓。雖是武帝初年墓葬，但出土竹簡應抄寫于文、景帝時期（西元前 179—前 141 年）。計四千九百餘件，內容多為古代軍事學資料，如《孫子兵法》、《孫臏兵法》、《陰書》等。此簡與《居延漢簡》因地域不同而風格迥異，用筆以圓為主，溫雅端莊，波挑略顯含蓄，不激不厲；結構嚴謹，姿韻秀逸，修短合度。

隸書的成熟期

刻石正體文字的成熟要比簡牘俗體文字成熟晚很多。西漢中後期，簡牘文字已經發展到成熟期，其結體日趨簡約，點畫豐富，不僅完善了技法，也深化了書法藝術內涵，並為草書、楷書、行書的發展鋪平了道路。隨著簡牘隸書的率先成熟，東漢刻石隸書也走向成熟，登上正體位置，並最終完成法度化建設。西漢中晚期，現存這一階段隸書資料十分豐富，充分顯示出成熟隸書質樸精美、端莊博大、氣勢恢巨集的藝術特徵。

一　簡牘書墨跡

西北漢簡絕大多數出自當時的烽燧亭障，內容也多為邊塞的政治軍事活動。各種書牘簿籍皆出於實用需要，或鬱勃縱橫，或清秀飄逸，或端莊嚴謹，或逸筆草草。一些寫在檢、楬、棨信上的文字較普通漢簡要大得多，而且肆意揮灑，工整端莊，八分體勢表現充分。其書法藝術呈現質樸而生機盎然氣象。由於多為日常書寫，而非藝術所為，工拙互見雅俗並存。也有美感強烈，與著名漢碑隸書相比毫不遜色者。

一 《敦煌漢簡》

《敦煌漢簡》（圖 2.3-1）之漢武帝《太始三年簡》，寫於西元前 94 年。書體一改西漢早期波磔作縱勢寫法，全取橫勢，字呈扁闊，波磔豐肥，隸法趨於成熟。縱行豎畫壓縮，左右舒展，波挑明顯，演繹出撇捺筆劃，字形由長變扁，筆劃成橫細豎粗形式。

紀年簽是一種木牘，是漢代簡書卷本外設的標籤，字形偏大且有誇張之筆，以為查檢醒目。漢人在書寫時沒有創作意識，卻不經意間表現了參差錯落、穿插揖讓之美。與漢碑相比，簡牘筆法隨意不拘，落筆藏露參用，大小粗細自然，重墨誇張長畫，行筆遲速表現情緒起伏，有疏密對比的視覺效果。

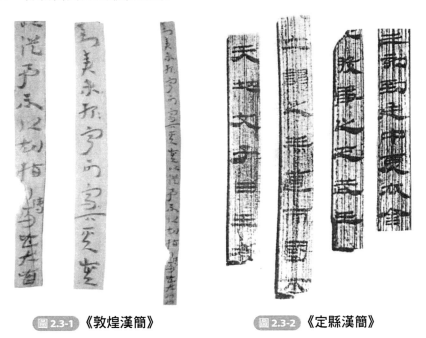

圖 2.3-1 《敦煌漢簡》　　　　　**圖 2.3-2** 《定縣漢簡》

☲ 《定縣漢簡》

《定縣漢簡》（圖 2.3-2），1973 年在河北省定縣八角廊四十號漢墓出土。墓主為中山懷王劉修，卒年為五鳳三年（西元前 55 年），可知竹簡文字是西漢後期所寫，但與東漢中後期漢碑成熟規範的八分書基本沒有區別，是西漢中晚期隸書已完全成熟的最有力證據。該墓早年被盜，竹簡殘損嚴重。1980 年以來，經有關專家重新整理，內容主要有《論語》、《儒家者言》等。用筆逆入平出，中段稍提，波磔豐肥，富有內勁；結體橫扁重心平穩，均衡對稱，意態寬博。若將簡並在一處，字距較寬，橫距狹窄，黑白明顯，聯翩飛揚，整體氣韻極為生動。結字工整勻稱，脫盡篆意，且筆法成熟。

☳ 《居延漢簡》

《居延漢簡》（圖 2.3-3），是漢武帝天漢二年（西元前 99 年）至東漢安帝永初五年（西元 110 年）時遺物。1930 年、1972 年、1976 年先後在甘肅居延出土，共計三萬餘枚。木質為主，分為冊、簽、函、牘、觚、符等，種類繁多龐雜，涉及律令、古曆法、書箚、軍事公文等。用筆變化豐富，或婉轉內斂，或遒勁外張，或波挑跌宕誇張，或平展流暢含蓄。書風質樸自然，以圓筆為主，方圓相濟，有明顯波勢，蠶頭雁尾齊備，結體近東漢成熟漢碑《禮器碑》、《乙瑛碑》。包括隸書、章草等字體，有些則為楷意濃郁的隸書和處於初萌狀態的行書。由於多為當時下級卒吏書寫，比較集中展現漢代民間書法的風采韻致，既有粗獷野趣，又有寬綽肅穆氣息。對研究西漢中期

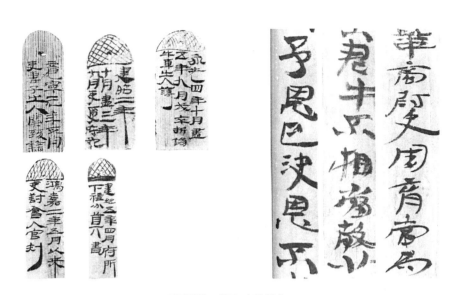

圖 2.3-3 《居延漢簡》

到東漢初期文字演變發展及書風流變，具有重要的學術意義。

二　其他墨跡

　　漢代隸書墨跡除大宗的簡牘、帛書以外，帶字的陶瓶、陶倉也時有出土。這些陶器多是墓中明器，有的用於鎮墓，有的貯藏穀物。由於器物顏色灰黑，故用朱色、白粉書寫，墨書則較為少見。內容為當時流行的鎮墓文，或陶器容量、製作者或地點等。字形較大，寥寥數位，波磔奮飛，體態矯健；字體簡率，有行書筆意，從中可窺見隸書向行楷演變痕跡。如 1914 年西安出土《永壽二年（西元 156 年）朱書陶瓶》（圖 2.3-4）和傳世《熹平元年（西元 172 年）朱書陶瓶》（圖 2.3-5）都存字較多，字跡清晰，筆勢流暢，一些撇畫收筆時不

作上挑或回鋒，而是順勢尖筆出鋒以求快捷，與後世行楷書相似。可見，民間俗書，方便快捷，是促進書體演變的重要因素。

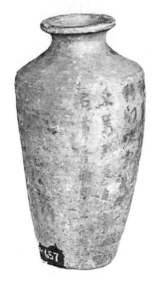

圖 2.3-4 **永壽二年朱書陶瓶**　　**圖 2.3-5** **熹平元年朱書陶瓶**

　　漢墓也時常出土漆器，保存好的完美如新，有的還有漆書銘文，多書寫主人官爵、姓氏。如長沙馬王堆一號漢墓出土漆器上有「大侯家」字樣；楊家山漢墓出土漆盤上有「楊主家般」、「今長沙王后家般」字樣；有的則書寫用途和祈願字樣，如馬王堆一號漢墓中的杯、盤寫有「君幸酒」、「君幸食」等。生產漆器最著名的是蜀郡和廣漢郡，二郡工官所制漆器，主要供皇室使用。其文字與皇室所用青銅器銘文格式相同，寫有紀年，工官和器物名稱、容量，制器工人和監督官吏的名字等十分詳細。漆器製作比一般銅器製造工序多，分工更細。銘文應是所屬令史在珍貴漆器上用心書寫，均十分精美富有裝飾意味。出土漆器，銘文刻的較少而寫的較多，漆書與墨書效果相似。

1957 年，在甘肅武威磨咀子漢墓群 6 號漢墓相繼出土數件明旌，均書於西漢晚期，有死者籍貫姓名，偶有其他語句，分別用朱或墨書寫在絲、麻質材料上。明旌是出喪時作為幡信在棺前舉揚，入葬後則覆蓋在棺材上。明旌的使用可追溯至周代，一直沿用到近現代。如《張伯升明旌》，為淡黃色麻布，墨色篆書兩行，麻布四周鑲有薄紗，兩行篆書之上各有一圓圈，左繪日，中有鳥及九尾狐；右繪月，內有蟾蜍和玉兔。《壺子梁柩銘》墨書於赭紅色麻織品上。以上均為繆篆，為漢代繆篆中極為珍貴的大字墨跡。其與規範小篆有異，是繼承秦篆又大膽採用民間流傳的先秦繆篆筆意，結體方正寬博，用筆圓熟，筆劃繞曲較多，與漢印、瓦當文字相似。東漢一些碑額篆書也受其影響，是典型西漢末期篆書風貌。

　　《張掖都尉棨信》（圖 2.3-6），1973 年在甘肅省金塔縣漢居延

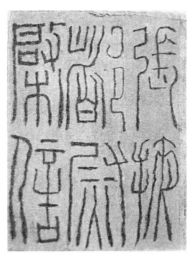

圖 2.3-6 《張掖都尉棨信》

肩水金關遺址出土，墨書於紅色絲織品上，年代應在西漢晚期。棨信是古代傳信的一種符證，漢、晉、南朝凡宮城門啟閉，都要取棨信為憑，是較高級官吏通行關口的證件。如《後漢書・竇武傳》雲：「取棨信，閉諸禁門」，講的就是以棨信為符證。該帛書因質地折皺，雖經整修，文字點畫仍有曲折蜿蜒之狀，字體並非繆篆而屬小篆，保持秦篆體式，用筆力求挺直，佈局勻停，宛如一方端莊平整的漢印。以此證明，西

漢在許多正式場合還在使用棨信。

　　另外，考古發掘漢墓中，有的墓室還繪有壁畫，壁畫上多有墨書榜題，使壁畫內容一望可知。其書縱橫灑脫，顯示北方漢人粗獷奔放的審美情趣。如 1953 年河北望都東關發現的東漢墓，壁畫題記為墨筆所寫隸書，字較大，筆勢開張舒展，無所約束；1972 年發掘整理的蒙古自治區和林格爾東漢末護烏校尉墓壁畫上，約有 226 處墨書題記，均為墨寫隸書，字之多，為發現的東漢墓葬中所僅見。壁畫題字灑脫矯健，斜撇都是尖筆出鋒收筆，不上挑或回鋒蓄勢，豎鉤普遍出現，捺腳平出，轉折處有橫細豎粗傾向，屬於楷書筆法，顯示東漢末年行楷書筆法已逐漸產生。

第四節 ○————————

隸書的鼎盛期

　　東漢初期仍保留「古隸」痕跡，筆劃少方折、波磔，字勢縱向誇張。東漢中後期，桓、靈二帝以書取仕，約以律法，隸書變為正體，日漸興盛。其筆法完備，結構謹嚴，章法穩妥有變。遺跡數量難以估計，種類繁多，風格各異，以碑刻和摩崖隸書最具代表性，特別是山東、河南、四川為盛。據統計，漢碑遺世者約三百餘塊，僅桓靈二帝在位（西元 147—189 年）42 年即存世 176 塊，而且碑碑相異，一碑一奇。建安十年（西元 205 年），曹操以天下凋敝，下令不得厚葬並禁立石碑，此風才歇息；魏文帝曹丕在洛陽天淵池建九華殿，而殿基全用故碑累疊而起。後世歷代造橋修路，又不知亡佚多少。現存漢代碑刻大部分是東漢時期產物。漢碑具有深刻的藝術內涵，歷來被視為隸書楷模，對後世產生深遠影響。其用筆技巧豐富，提按頓挫，筆鋒藏露有極大變化。點畫俯仰、呼應和左舒右展、分張外拓之勢，以及一波三折和蠶頭雁尾寫法的增強，使隸書也就是人們通常所說的「八分」發展到極致，達到了隸書發展史上的鼎盛。

一　東漢墨跡隸書

東漢竹木簡書風與漢碑一致，只是筆法更豐富完善，結體正欹並用，參差錯落，向背分明，點畫呼應，疏密有致，如《甘谷漢簡》、《武威漢簡》等。

二　《甘谷漢簡》

《甘谷漢簡》（圖 2.4-1）這是迄今為止出土數量極少的東漢中晚期隸書墨跡之一，寫于東漢桓帝延禧元年至二年（西元 158—159

圖 2.4-1　《甘谷漢簡》

圖 2.4-2　《武威漢簡》

年），計 23 枚。1973 年出土于甘肅甘谷渭陽一號漢墓，內容為漢桓帝頒佈詔令。書風與當時碑刻隸書接近，筆法酷似《曹全碑》，遒勁華麗，波挑自如，左舒右展，氣勢如展翼雄鷹，結構勻穩，形體扁方，佈局工整。用筆奔放飄逸，嫻熟暢爽，為東漢隸書成熟作品。

🔳 《武威漢簡》

《武威漢簡》（圖 2.4-2），多為木簡，1959 年出土于甘肅武威磨嘴子六號漢墓。書寫于漢成帝時期（西元前 32—西元 7 年），整篇內容抄錄儒家《儀禮》經典，內容對研究漢代經學、校勘學及簡冊制度有重要作用。由於經書的嚴格要求，《武威漢簡》佈局齊整，字距較大，疏密相間，富有空靈效果。書體成熟，結體平正中見欹側，多左收右放，顧盼生情。字型扁平，結構勻整。筆法嫻熟，中鋒、側鋒、逆鋒兼使，逆入輕出，極富節奏感和彈性。點畫峻爽簡捷而不失凝重，入筆多用側鋒，帶有楷意，可見楷書筆法也來之有緒。

二　東漢碑刻隸書

東漢尚碑刻，形制有碑、碣，此外還有摩崖石刻，有一定程式，多為歌功頌德。碑，原指豎立在墓壙前後或兩邊的大木。兩碑之間有轆轤，引棺的繩索繞在其上，這樣便於將棺槨慢慢放入壙中。後來，將碑改為石制並書刻文字，為墓主記述功德。典型漢碑有碑額，在碑的正上方，書刻碑銘題署。碑額的上面或下面有一圓孔，名曰

「穿」，為引繩索下棺裝轆轤所用。碑的正面稱碑陽，背面稱碑陰，兩側稱碑側。碑下有座，稱為「趺」，多為長方形，起穩定作用。碑為縱石，碑首為半圓、圭角或平齊狀。碑中附刻祥龍、瑞獸圖案，如《鮮於璜碑》，碑首雕刻青龍、白虎，碑陰有朱雀、玄武。

東漢碑額多以篆書置首，如《張遷碑》碑額。漢碑正文一般刻于碑陽，以記事頌德，如《乙瑛碑》、《禮器碑》等。正文列墓主名諱、籍貫、履歷，多妄引古代名人以為榮，敘述也極盡誇飾。正文如果碑陽刻不下，則連續刻於碑陰，碑陰刻不下，碑側接著刻。漢碑石材選取十分講究，有專人選採石，因為勒銘貞石以垂久遠。由於立碑目的在於使碑主事蹟功德傳世，撰書者為何人並不重要，一般碑銘均由令史、書佐等地位不高的文吏撰書，而碑銘體例大多不列撰書者名，只有少數例外，如《華山廟碑》、《樊敏碑》等有書者之名。而石工名字卻經常刊刻於碑末。

東漢碑刻種類繁多，如碑、摩崖、石經、石闕、地券、黃腸石等，書刻形式各有特色。以年代考察，桓帝以前碑刻屬前期，石質粗礪、打磨不細、刊刻不精等較為普遍，篆書碑刻占一定比例，隸書結體偏長。桓帝至東漢末（西元 147—220 年）屬後期，著名碑刻多集中在這七十年間，皆八分書典型之作，為宋代以來金石家所著錄及稱賞，也是歷來臨摹漢隸最常選用的範本。這一時期漢碑，石質堅好，製作精良，書刻俱佳，波挑分明，結體扁方。東漢碑刻眾多，為隸書極致，且碑碑奇異，皆為妙品。前後期書風也並非涇渭分明，歸類也很難全面準確，一般分類如下。

一 典雅秀麗飄逸多姿型

此類漢碑嚴謹平整，波磔明顯，左舒右展，向背分明，提按多變，極富裝飾性。如《曹全碑》、《孔宙碑》、《史晨前後碑》等。

《曹全碑》（圖 2.4-3），全稱「漢郃陽令曹全碑」，又稱「曹景完碑」，漢景帝中平二年（西元 185 年）立，明萬曆初年出土于郃陽莘裡村，1956 年移入西安碑林，題有篆書額，已佚。該碑出土

圖 2.4-3 《曹全碑》

圖 2.4-4 《孔宙碑》

時，筆劃清晰如新，雋秀優美，典雅遒麗，飄逸自然。多取篆書運筆，是漢隸圓筆的典型作品。初學者若筆力不好，易僅得貌似而失遒勁體勢。

《孔宙碑》（圖 2.4-4），東漢延熹七年（西元 164 年）立。書風近《曹全碑》，飄逸跌宕，內收外放。筆法清逸，豐腴不呆板，篆籀氣足。清楊守敬評之：「波撇並出，八分正宗，無一字不飛動，仍無一字不規矩，視《楊孟文》之開闊動宕、不拘於格者又不同矣。然皆各極其妙，未易軒輊。」但結體比《曹全碑》更為舒展，動感特強。

《史晨前後碑》（圖 2.4-5），傳蔡邕書，兩面刻石。前碑刻于東漢靈帝建寧二年（西元 169 年）三月，稱「魯相史晨祀孔子奏銘」，17 行，每行 36 字。後碑刻于建甯元年（西元 165 年）四月，稱「史晨饗孔廟碑」，14 行，每行 36 字。前後碑書風一致，內斂外放，工整精細，波挑分明，古厚超逸。

三 方健整飭古樸雄強型

隸書點畫如果波磔平緩，線條中段飽滿，結體方正就會產生古意，因為比較接近篆書，如果再加以疏密欹側變化又會產生拙味。其點畫質直，天真自然，絕無裝飾性太強而產生的做作感。此類碑刻，

法度謹嚴，古拙質樸，寬博方正，如《鮮於璜碑》、《衡方碑》、《張遷碑》、《熹平石經》等。

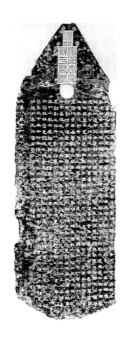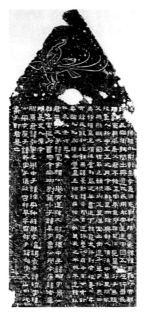

图 2.4-6 《鮮於璜碑》

《鮮於璜碑》（圖 2.4-6），東漢延熹八年（西元 165 年）立，1973 年出土於天津武清，為迄今最完整、字數最多的漢碑。篆書題額，以方入篆，端莊中見異趣。碑陽筆法靈活多變，融篆法行書筆意於隸體，刀法精良，書風似《張遷碑》；結體方整朴厚，主筆明顯，偶有上放下斂，疏密有致，靈活飄逸，或具篆意而穩重。

《衡方碑》（圖 2.4-7），全稱「漢故衛尉卿衡府君之碑」，東漢靈帝建甯元年（168 年）立，1953 年移入泰安岱廟碑廊。率真豐腴，形方沉穩，粗細相生，曲直結合。用筆以方為主，轉折互用，波

磔穩妥，收放有度，少灑脫；結體端莊勻稱，疏密相間，顧盼呼應。

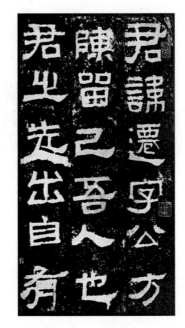

圖 2.4-7 《衡方碑》　　　　　　圖 2.4-8 《張遷碑》

　　《張遷碑》（圖 2.4-8），亦稱「張遷表」，東漢靈帝中平二年
（186 年）二月立，明初出土，後移入泰安岱廟碑廊。朴茂雄強，豐
而不滯，腴而不肥，方健高古，寬博緊密，內放外收。用筆方圓結
合，以方筆為多，故筆短而意長。圓者沉穩如磐石；方者以刀代筆，
堅折如鐵。結體取勢平直，均勻分佈，源出篆籀，平正穩健中見欹
側，波折多變。碑陰字多完好，雄健酣暢。

三 清腴遒勁舒朗流利型

此類碑刻線條瘦硬氣清，似鐵畫銀針，韻律豐富節奏感強；結體剛健，飄逸恣肆，氣韻生動，如《禮器碑》、《西嶽華山碑》、《朝侯小子殘石》等。

《禮器碑》（圖 2.4-9），全稱為「魯相韓敕造孔廟禮器碑」，又名「韓敕造禮器碑」、「韓敕碑」，東漢桓帝永壽二年（西元 156 年）立，現藏山東曲阜孔廟。超妙自然，點畫精細瘦勁，極富變化。用筆方圓結合，提按變化較大，捺腳拙筆厚重，尖筆出鋒力沉入石，縱勢筆劃舒展，一改漢碑的單調，清人翁方綱譽之：「漢碑第一。」碑陰、碑側在端莊工整中略帶秀逸，造型可愛。

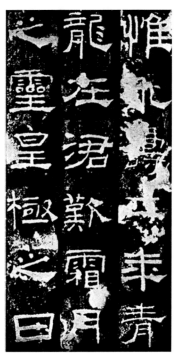

圖 2.4-9 《禮器碑》

《西嶽華山碑》（圖 2.4-10），全稱「西嶽華山廟碑」，東漢桓帝延熹八年（西元 165 年）四月，郡守袁逢刻，原碑在陝西華陰華山西嶽廟中，現存揚州史公祠內。波磔雋秀，端莊典雅。清朱彝尊《金石文字跋尾》謂：「漢隸凡三種：一種方整，一種流麗，一種奇古。惟延熹《華嶽碑》正變乖合，靡所不有，兼三者之長，當為漢隸第一品。」

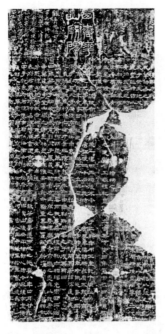
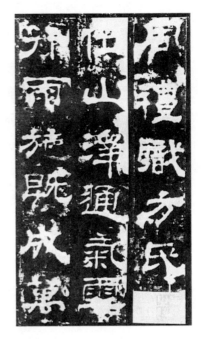

<div align="center">圖 2.4-10 《西嶽華山碑》</div>

四 摩崖石刻類型

　　摩崖，指在天然崖壁上所書刻文字。一般選擇一片較平直的石壁，在上面直接刻銘，有時崖壁需要整修，鑿出一個規整的平面後再書刻。甚至有些摩崖是在石壁上鑿成一個碑的外形平面再刻寫銘文。在崖壁上直接書刻，比打磨加工石料省去伐山採石之乏勞，所以摩崖在諸類刻石中出現最早。西漢似乎沒有摩崖刻石紀功習慣，僅有《連雲港界域刻石》，因屬封域界標，歸於封域刻石一類。東漢人熱衷於刻石紀功而揚名立身，存留很多。大多石刻刻於最艱險處的斷崖絕壁，自然造化與人工之偉大相得益彰。以峭壁代紙張，易典雅為恣

肆，舍妍美取古樸，棄含蓄容張揚。且摩崖石刻中多是長篇銘頌，氣勢磅 。作用及文體內容與漢碑相似，有的也被後人訛認為碑，如熹平石刻，歷代金石著錄都稱作碑。漢代以後摩崖仍然是一種常見石刻形式，因其簡易速成，所以刻經造像、詩文題銘等刊刻崖壁，名山勝跡無處不在。

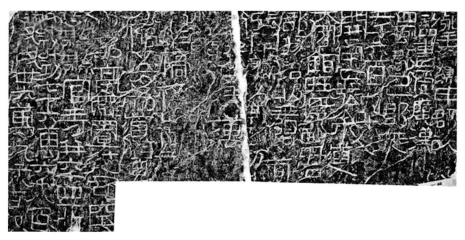

圖 2.4-11 《鄐君開通褒斜道石刻》

《鄐君開通褒斜道石刻》（圖 2.4-11），俗稱「大開通」，約東漢明帝永平六年至九年間（西元 63—66 年）刻，為現存最早的東漢摩崖石刻，記載漢中郡太守鄐君開通褒斜道「為道二百五十八裡」事蹟。南宋晏袤十紹熙甲寅年（西元 1194 年）于石門西南險壁斷崖中發現，刻釋文於其旁，後被苔蘚所掩，六百多年後被清人畢沅重新發現。屬古隸一類，以篆入隸。點畫簡直，古拙樸實，無波磔修飾，筆劃瘦硬，深勒於石壁。結體緊湊，律動博大，字距行距開闊，線條逸出方整結體範圍之外，縱橫舒展。閡中肆外，內部任意安排，佈局令

人驚駭。1971 年移入陝西漢中博物館。

　　《石門頌》（圖 2.4-12），全稱「司隸校尉楗為楊君頌」，又稱「楊孟文頌」，東漢建和二年（西元 148 年）刻於漢中褒斜石門。有隸書碑額 10 字，正文 800 字，22 行，滿行約 30 字。1971 年，移入陝西漢中博物館。與《開通褒斜道石刻》書風近似，被譽為「隸中之草」，與《西狹頌》、《甫閣頌》合稱「摩崖三頌」，或「漢三頌」。其用筆舒展挺拔，遒勁恣肆，「命」、「升」字縱筆垂展，如野鶴閑鷗展翅翱翔，有漢簡風韻，勁挺多姿，瀟灑自如。結體疏宕靈秀，字取橫勢，大小不一，長短天然，存簡書自然疏朗意趣。章法空靈，無刻意安排之跡，安詳自適，橫列錯雜而行氣貫暢，疏闊博肆，無矯柔矜持之氣。

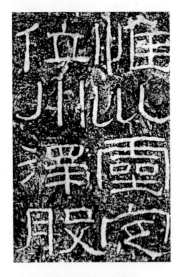

 圖 2.4-12 《石門頌》

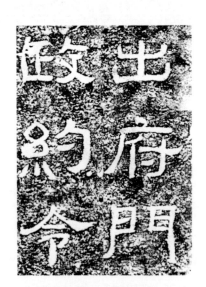

圖 2.4-13 《西狹頌》

　　《西狹頌》（圖 2.4-13），全稱「武都太守漢陽河陽李翕西狹

頌」，又稱「惠安西表」，東漢建寧四年（西元 171 年）六月十三日刻于甘肅成縣天井山棧道摩崖上。隸書，有四字篆書題額「惠安西表」。右側崖壁刻有黽池五瑞圖（即黃龍、白露、嘉禾、甘露、木連理），書風寬博遒古，疏散俊逸。一般摩崖刻石字體較大，因為天然崖岩常有裂縫、石筋，書刻時必須讓開，多行款不齊，大小不一，錯落欹斜。但《西狹頌》石面較好，排列整齊。

三　東漢其他刻石類隸書

一 石經

古代經籍輾轉傳抄，年代相隔久遠文字謬訛百出，以至俗儒解經穿鑿附會貽誤後學，有的甚至行賄賂以改皇家藏書處蘭台的漆書經字，為合其私文者。鑒於這些弊端，東漢熹平四年（西元 175 年），議郎蔡邕等人上奏要求正定六經文字。經漢靈帝特許，書寫經文于石，使工鐫刻後立於洛陽太學門外，作為官方標準。這是中國歷史上首次大規模石經整理刻制工程，始于熹平四年，訖於光和六年（西元 183 年），歷時 9 年。當時所刻經文共 46 石。隸書一體，兩面刻字，為區別後世所立石經，名為「漢石經」或「熹平石經」（圖 2.4-14）。自宋代多有殘石出土，今集八千餘字，分別存於北京圖書館、西安碑林及洛陽博物館。用筆方圓兼顧，剛柔相濟，端莊雄健。方正精嚴，氣勢整飭，靜中寓動。

圖 2.4-14 《熹平石經》殘石

石經校理和書刻的工程參與者，除史籍記載，各殘石也能見到部分人名，在蔡邕、堂谿典、楊賜、馬日磾、張馴、韓說、單颺等人外，還有議郎盧植、楊彪、劉弘等。如《論語》殘碑還有刻工陳興之名，其中許多人都是有名的經學大儒。舊籍將石經書寫僅歸蔡邕一人，其實，經文總數二十余萬字，絕非一個之力所能完成。專家驗諸經殘石書體風格不同，故知非蔡邕一人所書。雖然現在看石經華美整飭而缺少生氣，但在當時卻被奉為典範之作，後世石經書刻莫不循其體則。除了在校勘版本學上有其突出貢獻外，對書法史的也影響巨大，不僅在於其本身的書法價值，更在於由其產生的傳拓技術。漢代以後秘府相承收藏的石經傳拓之本，是皇家所藏古拓本之權輿，所以《熹平石經》在書法文化史上有很高地位。

二 石闕

闕是古代的一種建築。漢代有城闕、宮闕，也有建在祠廟、陵墓

前的石闕。石闕在門前兩旁，中間為神道。許慎《說文解字》：
「闕，門觀也。」兩側對稱，雕刻精美，一般刻有神仙、聖賢、禽
獸、靈異等形象，多數石闕都刻有銘文。

　　如《山東莒南孫氏石闕刻字》（圖 2.4-15），東漢元和二年（西
元 85 年）立。1965 年 2 月在山東省莒南縣出土，現藏莒南縣文化
館。闕身梯形，正面為樂舞百戲等，左側有陰刻銘文，多已漫漶不
清，尚有 25 字略可辨識，內容為孫仲陽為其父造闕之事。隸書，字
體較小，書風與《大吉買山地記》等似有共同之處。

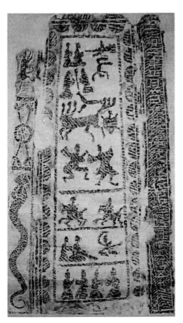

圖 2.4-15　《山東莒南孫氏石闕刻字》　　　**圖 2.4-16**　《王平君闕銘》

　　《王平君闕銘》（圖 2.4-16），1980 年 6 月在四川成都金牛區
聖燈鄉猛追村出土，但早已被明朝人損壞用作砌築墓石之用。甲闕正

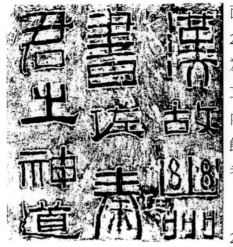

圖 2.4-17 《幽州書佐秦君石闕》

面、右側均有隸書刻字。正面3行20字：「永元九年七月己醜，楗為江陰長王君平君字伯魚。」乙闕立於永元六年（西元94年），槽內刻有隸書。兩闕銘文共一百二十餘字，是現存漢代石闕中銘文最長者，書風方正厚重。

《幽州書佐秦君石闕》（圖2.4-17），刻于東漢永元十七年（西元105年），1964年發現於北京石景山。隸書，現藏北京石刻博物館。書風渾厚雄強，用筆古拙勁健，雖無波挑，但漢隸雄渾猶在。

《王稚子雙闕》，原石二闕，現僅存東闕，而且下半部已殘，刻于東漢元興元年（西元105年）。隸書體貌，用筆存古意，字取扁方，上下緊斂，左右開張。現存西安碑林博物館。

《太室石闕銘》（圖2.4-18），東漢元初五年（西元118年）立。額為篆書陽文「中嶽泰室陽城崇闕」。該闕與《少室石闕銘》、《開母石闕銘》並稱「嵩山三闕」。此闕隸書字形較小，每行有欄。因鐫刻較淺，有的字呈雙鉤形。文字殘損嚴重，完整者不多。

《馮煥神道闕》（圖2.4-19）僅存東闕。為東漢永寧二年（西元121年）刻，雕刻精緻，造型優美。刻字不多，橫畫盡情舒展，別出心裁；結體中斂而左右開張，給人以飛動清朗、洗練異常之感。現在

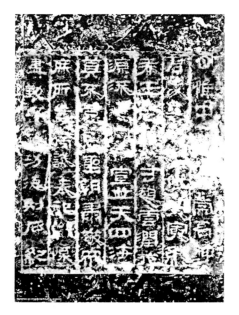 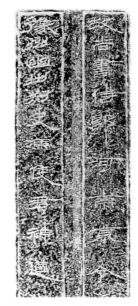

圖 2.4-18 《太室石闕銘》　　　　**圖 2.4-19** 《馮煥神道闕》

四川渠縣新興鄉趙家坪道旁，屬全國重點保護文物。

　　《沈府君神道闕》（圖 2.4-20）隸書，無年月，現在四川渠縣北岩峰場。右闕「漢謁者北屯司馬左都侯沈府君神道」，1 行 15 字。左闕「新漢豐令交址都尉沈府君神道」，1 行 13 字。有成熟期漢隸特點，兼有簡牘隸書意味。康有為稱「布白疏，磔筆長」，「隸中之草也」。

三 畫像石題字

　　西漢末年和新莽時期，墓石中逐漸出現較簡單石刻畫像。東漢盛行厚葬，營造漢畫像石普遍，集中於山東南部、江蘇徐州、河南南陽

等地。大多畫像石墓在墓門、墓石上雕刻
聖賢、禽獸、靈異、神仙、車騎、建築
等，地面建有祠堂石室，並在石室四壁雕
刻畫像，畫像旁還刻有文字，記述墓主人
姓名、官職、卒葬年月，或刻有祈願銘
辭、建墓時間及工值等。也有在所刻聖賢
和歷史故事畫像旁題字，猶如連環畫的簡
要說明。一般字體較小，刻得也比較細
淺，卻顯得既沉穩朴厚又自然生動。隸書
間雜篆法，陰刻或陽刻，均工整刻在豎框
內，筆劃無粗細變化，偶有波挑甚至全無
波挑，結體方正，排列整齊，與周圍畫像
圖案風格配合，有莊重之整體美。陝西北
部，即今綏德、米脂一帶出土一批東漢畫

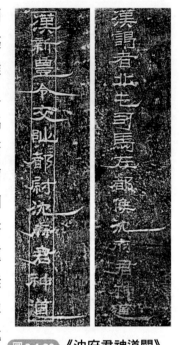

圖 2.4-20 《沈府君神道闕》

像石和墓門、墓柱、石槨題字。畫像石多是混合用減底陽刻（平雕）
和陰刻線紋（線刻）表示圖像，造型生動，簡練樸素，有濃郁的陝北
地方特色，書風特殊。

《楊孟元畫像石題記》（圖 2.4-21），東漢永元八年（西元 96
年）立，1982 年出土於陝西省綏德縣，有題記的原石在墓穴前後室
之間的過洞中央石柱上，1 行共 27 字。

《郭稚文墓門畫像石題記》（圖 2.4-22），1957 年出土於陝西
省綏德縣五裡店，兩塊，陽刻。字體篆隸相間，規整勻稱，如漢印一
般。

圖 2.4-22 《郭稚文墓門畫像石題記》　　　圖 2.4-21 《楊孟元畫像石題記》

　　《陽三老石堂畫像題字》（圖 2.4-23），原石在清光緒年間出土于山東曲阜，現藏國家博物館。隸書文字刻于畫像石右側，結體寬博，氣勢雄偉。字雖小，但有小中見大之氣，存世漢代刻石中，其字為最小。

　　《武梁祠畫像題記》（圖 2.4-24），在山東嘉祥武氏祠石室內，四壁刻畫像石，內容為古帝王、忠臣、孝子、義婦事蹟及古代神話和現實社會生活的各種圖景。每畫像旁刻有說明內容的題字，字數不等，書體風格相同。石室前有兩石闕，東西相對，闕上刻有畫像，西闕背面刻有銘文。隸書，點畫粗細一致，少波勢，結體方整穩重。

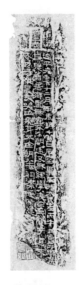

圖 2.4-23 《陽三老石堂畫像題字》

圖 2.4-24 《武梁祠畫像題記》

圖 2.4-25 《元嘉元年畫像石題記》

圖 2.4-26 《李冰石像題銘》

《元嘉元年畫像石題記》（圖 2.4-25），1973 年在山東省蒼山縣出土。東漢元嘉元年（西元 151 年）立。隸書，有豎格。風格古拙，用筆、結字自然，似乎未經書丹即直接上石，「刀」趣甚濃。

　　《李冰石像題銘》（圖 2.4-26），1974 年出土於四川省灌縣，石像為戰國末年秦人李冰肖像，雕于東漢靈帝建甯元年（西元 168 年）。這是一座高 290 公分，寬 96 公分，重約 4 噸的立像。隸書銘文古樸渾厚，含稚拙之氣，結字方正，少有波挑，意態莊重，與石像渾然一體。

四 黃腸石題字

　　圖 2.4-27 黃腸石題字黃腸石由黃腸題湊而來。所謂黃腸題湊，是古代帝王諸侯用柏木枋排疊成框形結構，其內安放棺槨的一種葬式。柏木黃心，故曰黃腸；題即頭，湊為聚向，題湊指木頭皆向內。如陝西鳳翔秦公大墓即已使用黃腸題湊。這種葬式在漢代有時也特賜給大臣使用。東漢有的墓葬用石條代替柏木，這些石條就被稱為黃腸石，埋藏在死者槨外的四周。有的黃腸石刻有文字，內容多為當時地名、石工姓名、年號及石的尺寸等。（圖 2.4-27）刻字多率真隨意，錯落有致。如《建甯黃腸石》，東漢建寧五年（西元 172 年）立，出土于河南洛陽。隸書，結體內斂中緊，字形扁方，橫畫多作長勢，灑脫自然，毫無雕飾。

　　東漢還有一些刻石隸書，如墓誌、石人石獸題字、漢磚、漢瓦等。篇幅和字跡都比較小，書刻也較為隨意，但點畫靈動而富趣味，結體多率意而無矜持。

第五節 ○————————

隸書的衰退期

　　東漢末期，隸書由於過分講求字畫謹嚴和裝飾性，導致點畫單調，結體缺乏變化，板滯而無靈氣，這些問題已在《熹平石經》、《白石神君碑》等顯露出來。由於之前隸書作品各種形式都得到了充分表現，後人想要進一步創新已經餘地不大，所以漢以後，隸書長時期的衰退與冷寂也是歷史必然。

一　魏晉南北朝隸書

　　魏晉南北朝三百六十餘年，既是動盪和分裂，又是一個大變革的時代，這一時期民族融合、文化交流、經學衰微，人們的思想不斷解放，而文化藝術的大發展卻成為中國歷史上光輝燦爛的一頁。這一時期書法各體交相輝映，在中國書法史上具有里程碑意義，至此漢字的書體演變全面完成並五體皆備。草書經章草已經發展到今草階段；楷書在演變中日趨成熟，放射出耀眼的光輝；行書則達到登峰造極的境界；而隸書卻逐漸失去正體地位呈現衰落之勢，它不僅孕育催生出新的書體，又被新的書體所接替。可以說，隸書正體地位的消退同樣是中國書法藝術的進步，也是書法藝術發展的必然。

三國隸書

建安十年（西元 205 年）曹操主張薄葬，禁止立碑，三國碑刻驟減。現存三國魏有紀年可證碑刻均出土于河南。曹魏書家大多由漢入魏，承接漢隸餘緒，碑刻多不留書家姓名，工穩端莊，規矩刻板，入筆刻意求方，波磔更加華美，形成魏隸書風，有漢隸遺韻。其用筆遒勁，結構變體，亦稱「黃初體」。

《上尊號碑》、《受禪表碑》（圖 2.5-1），兩碑均為魏黃初元年（西元 220 年）立。《上尊號碑》是曹丕策動朝廷公卿將軍為其上尊號，製造其即皇帝位元的公眾輿論。碑額有陽文篆書「公卿將軍上尊號奏」八字，所以，全稱「魏公卿將軍上尊號奏」，又名「百官勸進表」、「勸進碑」。記述東漢獻帝末年，華歆、賈詡、王朗等對曹丕勸進之事。碑石 32 行，每行 49 字。此碑置於河南許昌南 30 裡曹魏故城之古城村漢獻帝廟中，南向。書風方整峻麗，傳為鐘繇或梁鵠書，皆不可靠。但此碑書風與《受禪表》極相似，唯字形稍方，也開啟魏晉書風的先導。

圖 2.5-1 《受禪表碑》

相傳《受禪表》為衛覬所書，也無確實證據。兩碑應為當時名家所書，取勢方正，體態端莊，波磔縱肆，保留了漢隸格

局。點畫露圭角而方板，已呈現魏晉隸書特色，也代表曹魏隸書的最高水準。

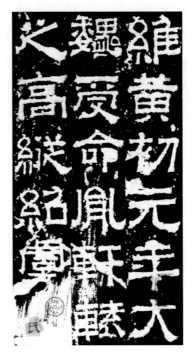

圖 2.5-2 《孔羨碑》

《孔羨碑》（圖 2.5-2）又名「孔羨修孔廟碑」，黃初元年（西元 220 年）書刻。內容記述魏文帝曹丕封孔子二十一世孫孔羨為「宗聖侯」，及祭祀、修理孔廟之事。字體長方，已不同於漢隸，可視為隸書向楷書過渡的先導。

《黃初殘石》（圖 2.5-3），三國魏黃初五年（西元 224 年）書刻。清乾隆初年在陝西郃陽出土。雖僅殘餘十幾個字，但字字率意又不失規矩，秀麗中更見端莊沉靜，與同時期其他碑刻相比，古樸清新。

《曹真殘碑》（圖 2.5-4），三國魏書刻，清道光二十三年（西元 1843 年）出土。線條清晰，筆劃呈圭角，捺筆圓厚出鋒，與以上諸碑方棱挑法不同，而唐代隸書的捺畫即繼承這種筆法。

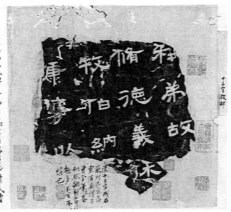

圖 2.5-3 《黃初殘石》

圖 2.5-4 《曹真殘碑》

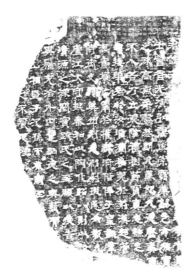

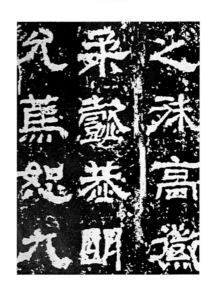

圖 2.5-5 《范式碑》

《范式碑》（圖 2.5-5），全稱「廬江太守范式碑」，三國魏青龍三年（西元 235 年）立。刻石原在山東任城縣，今存山東濟寧鐵塔寺。點畫渾厚，結體茂實，字勢開張，氣象宏大。

　　《張氏墓磚》，三國魏景元元年（西元 260 年）刻，陽文 4 行，18 字。字形古樸嚴整，點畫遒勁，結體或茂密以示端莊，或疏朗更顯別致。有漢代印章風格，是磚刻隸書珍品。

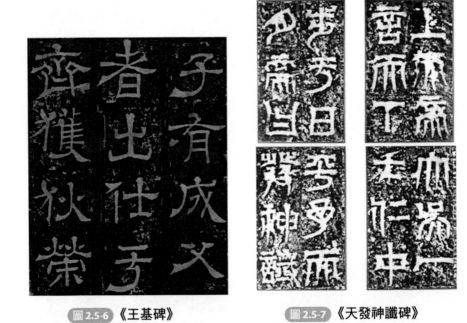

图 2.5-6 《王基碑》　　　　图 2.5-7 《天發神讖碑》

　　《王基碑》（圖 2.5-6），全稱「東武侯王基碑」，三國魏景元二年（西元 261 年）立。清乾隆初年在河南洛陽北安駕溝村出土。此碑只刻上半截，初出土時碑的上半截完好無損，下半截未刻之字朱書宛然可識，後因日久而漸滅，拓本只有上半截。字體工穩，點畫遒

勁，起收筆處多見楷書筆意，撇捺也多出鋒。評者認為隸法不古，已
開唐隸先風。

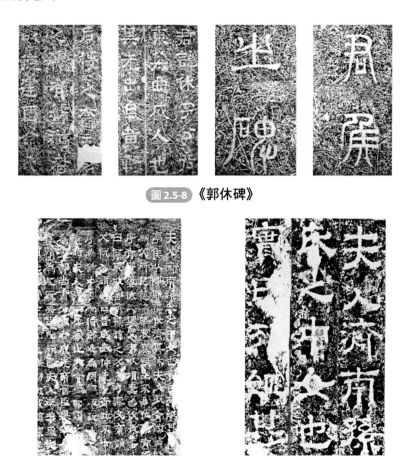

圖 2.5-8 《郭休碑》

圖 2.5-9 《任城太守孫夫人碑》

　　三國吳天璽元年（西元 276 年）七月所立的《天發神讖碑》（圖
2.5-7），又稱「天璽紀功碑」。其字似篆似隸，有明顯方筆，融合
篆隸以及當時流行魏碑等筆法創作而成。其圓方兼用，有秀美遒勁、

渾厚挺拔、堅實特點，給人以新鮮的篆書感受，似有皇家氣象。此碑對突破秦篆過於秀美的程式與樊籬有重要啟示作用，再一次顯示碑刻特點，也體現三國魏晉刻工高超的書藝水準。

▋三 兩晉隸書

1. 西晉隸書

西晉時間短，寫隸書者不多，在古樓蘭遺址發現的魏晉簡牘書中，隸書也少見，但書風繼承曹魏傳統，只是程式化傾向更為嚴重。著名碑刻如《郭休碑》（圖 2.5-8），結體已呈散架勢。《任城太守孫夫人碑》（圖 2.5-9），清乾隆五十八年（西元 1793 年）江鳳彝于山東新泰新甫山下發現，桂馥考為晉泰始八年（西元 272 年）立。劉熙載評曰：「晉隸為宋、齊所難繼，而《孫夫人碑》及《呂望表》（圖 2.5-10）尤為晉隸之最。

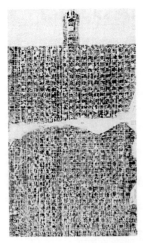

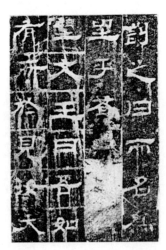

圖 2.5-10 《呂望表》

論者以其峻整超逸，分比梁、鐘，非過也。」其點畫淩厲，結體穩健，字形方正，兼有楷書意味，這是字體嬗變階段的時代特點。《皇帝三臨辟雍碑》（西元 278 年），碑額隸書「大晉龍興皇帝三臨辟雍皇太子再蒞之盛德隆熙之頌」，碑陰題名 10 列。1931 年在河南洛陽出土，現藏河南省博物館。碑字完好無損，字形方正，除隸書波挑外，體勢已接近楷書。《裴祗墓誌》，西晉元康三年（西元 293年）書刻，1936 年在河南洛陽出土，現藏洛陽博物館。點畫靈動多變，結字嚴謹端莊，筆勢縱斂有度，有漢隸意味，堪稱晉代刻石珍品。

2. 東晉隸書

西元 316 年，西晉亡，中原士族紛紛逃奔江南，次年建立東晉。範文瀾在《中國通史》中評：「就文學藝術說，漢魏西晉，總不離古拙的作風，自東晉起，各部門陸續進入新巧的境界。」這一時期「二王」妍美書風取代鐘繇的質樸，確立書法藝術新的審美觀和標準，但碑刻隸書不多也沒有行楷書表現明顯。也許江左風流，詩文酬唱揮毫書翰，行書自然優於隸書。書聖王羲之出現，而他的書法後人又沒有見到隸書種類。但隸書仍是重要字體，現在所能見到的東晉隸書，幾乎都是銘刻在磚石上的墓誌，因為古體能顯示莊重，表示文雅或體現身份，故隸書仍然是東晉銘石書的主流形態。歷史上篆隸書體能延綿不絕傳諸今世，很大程度上得益于這種崇古觀念，這是文化情結超越藝術價值的評判。東晉主要延續西晉隸法，體態多樣，但方筆隸書為多。筆劃平直方厚，結體茂密是其共有特徵。

《張鎮墓誌》（圖 2.5-11）和《楊陽神道闕》（圖 2.5-12），長

横起筆處斜截如楷式，收筆隸波厚而短；豎畫兩端方而平，中段略細，狀如竹節；豎鉤刻成平腳方挑狀；點畫是三角形；尖撇方捺很短，如同楷書筆劃。這兩件隸書作品，筆方見有棱角，缺少主筆，字形方正，而結體卻顯鬆懈。

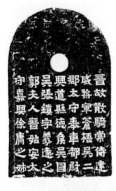 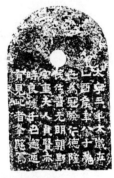

圖 2.5-11 《張鎮墓誌》

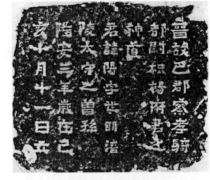

圖 2.5-12 《楊陽神道闕》

圖 2.5-13 《王興之夫婦墓誌》

20 世紀 60 年代，在南京出土三塊東晉琅琊「王氏家族墓誌」，包括《王興之夫婦墓誌》（圖 2.5-13）（西元 348 年）、《王閩之墓誌》（西元 358 年）、《王丹虎墓誌》（西元 359 年），均書刻於東晉前期，墓主都是王羲之叔父王彬子女。後兩種時間相隔一年，似為一人所書，而早刻十餘年的《王興之夫婦墓誌》稍顯疏朗，個別字寫法略有不同。三方墓誌筆劃方厚平直，棱角分明，點作三角形，豎畫末端作平腳而顯挑勢，撇畫作尖銳狀，體態方整厚重。這些特徵在晚刻四五十年後的《爨寶子碑》中居然重現，並且還被誇張放縱。東晉

圖 2.5-14 《爨寶子碑》

方筆隸書都帶有楷書筆意，甚至有些筆劃與楷書無異，形態也帶有楷法，與當時普遍採用的方截平直鐫刻方法有關，也許這是東晉鄭重的精刻。

《爨寶子碑》（圖 2.5-14）全稱為「晉故振威將軍建甯太守爨府君之墓碑」，於東晉末義熙元年（西元 405 年）在西南邊陲建寧郡（今雲南曲靖）書刻，也是東晉方筆隸書最有特點者。乾隆戊戌年（西元 1778 年）出土于建甯城南七十裡的揚旗田。咸豐初年，因重修縣誌首錄碑文並移置城內武侯祠。其書部分橫畫仍保留隸書波挑，結體方正而近於楷書，是有明顯隸意的楷書體。方筆為主，橫豎方厚，端重古樸，拙中有巧，看似呆板卻有飛動之勢。康有為在《廣藝舟雙楫》中評此碑為「端朴若古佛之容」。書者顯然不諳隸法，只是在盡力寫出「橫平豎直」、「翻挑分張」的特徵而已。這種寫隸書的手法，東漢《鮮於璜碑》（西元 165 年）已開先例。該碑不僅古厚樸茂而且奇姿百態，自成一種巧拙互映風格，在東晉隸書中標新領異，就是在漢碑隸書中，似乎也不曾有過如此強烈形式感作品。

《好太王碑》（圖 2.5-15），全稱「高句麗廣開土境平安好太王陵碑」，又稱「廣開太王陵碑」，是中國現存最大的石碑之一。碑文記敘永樂大王當政討高麗、攻百濟、救新羅、伐夫余、敗倭寇的赫赫戰功。該碑立于好太王陵寢東側，因永樂大王死後諡為「國岡上廣開土境平安好太王」，故又稱「好太王碑」。刻于東晉長壽王二年（西元 414 年），清光緒初年在吉林省集安縣太王鄉發現。碑文隸書四面環刻於一整塊長方形巨石上，字形方正，氣勢雄偉。書法雄強厚重，樸茂沉穩，結構恢弘，平實端正，嚴整肅穆。用筆簡散，無波磔頓

挫，線條如錐畫沙，以鮮明個性獨樹一幟，是書法藝術史上不可多得的瑰寶。

兩晉碑刻隸書在筆法上出現了顯著變化。楷書的成熟和廣泛應用，使漢隸的逆入平出、「蠶頭雁尾」，受到楷法影響，以偏側鋒斜切方棱銳厲，雁尾不復醇古樸厚之態，多出鋒為之。橫畫中間纖細，兩端粗大，看似隸書而非隸書，是以楷法寫隸，此均由時風所致，非晉人刻意而為。

圖 2.5-15 《好太王碑》

三 南北朝隸書

西晉戰亂，南北分裂。東晉偏安江左，繼之則有宋、齊、梁、陳四朝；而北方經歷了十六國、北魏、東魏、西魏、北齊、北周，尤以北魏統治時間最長。這一時期江左是「二王」書風一統天下，中原則是墓誌大興，由於佛教盛行，多開窟造像題記和摩崖刻石。

南北朝時期，刻石隸書雖然屈指可數，但從北齊到北周又多起來，卻徒有復古之意難以挽回隸書頹勢。其既不是漢隸也不是晉隸模樣，是楷書架構參以隸書波磔，筆劃豐滿圓韻，屬北齊特有的新隸書體。著名者當數山東地區的大字刻經，如鄒城《四山摩崖刻經》（圖

2.5-16）和《泰山經石峪刻經》（圖 2.5-17）等。這類隸書雜有楷法，筆劃形態飽滿圓渾，含蓄凝練，翻挑隱斂在筆勢之中；字形方正，結體寬綽，疏密因字而宜，給人以凝重端莊而舒展生動的雍容大度之感。可謂「前不見古人，後不見來者」，是隸書發展史上甚為壯

①

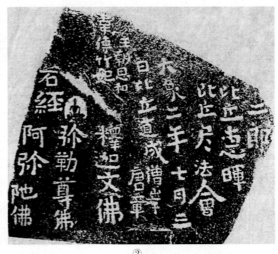

②

③　　　　　　　　　　　　　④

圖 2.5-16 《四山摩崖刻經》

觀的一頁。儘管有楷式篆法參用，卻糅合得圓融有趣，大大方方。其刻經目的正如鐵山《大集經》摩崖側面的《匡喆刻經頌》中所雲：「金石難滅，托以高山，永留不絕。」如果單純為保護佛經，像北京房山石經用小字書刻，密封於洞窟也許更佳。泰山、鐵山刻石，字徑 50 公分以上，因字形過大卻不能將佛經全部書刻。這其中有保存佛經意圖，主要還是佛教徒對廢佛運動的抵抗，以示奉佛意志。

圖 2.5-17 《泰山經石峪刻經》

　　隸書在北朝是古體，日常書寫很少使用。北魏遷都洛陽以來，人們寫碑文、墓誌、造像記等多廢隸書而不用。北齊時期隸書碑誌驟然增多，還出現這種長篇巨制的隸書刻經，說明古體在人們心目中顯示莊嚴。他們不選擇當時通行楷書，而以從容不迫或變化自如的隸書刻寫經文，甚至還夾雜一些篆書成分，當與刻經莊重虔誠的心態或與護法的意志相統一。其書結體寬博，氣度雍容，雄渾樸茂，奇趣無窮，歷經千年風蝕而永劫不滅。其渾融蒼茫書風與山野清風流水自然地融為一體，展示了人文與自然合二為一的雄偉奇觀。但自此以後這種震撼心魄的隸書刻石再也難覓蹤跡。

二　隋唐隸書

　　西元 589 年隋王朝建立，在經過了三百多年分裂和戰亂之後，中國南北分割局面結束。隋朝國運雖短，但文化上卻南北融合，有承前啟後作用，給唐文化發展和繁榮打下基礎。隋代楷書已流行，書碑者卻多取隸書淳樸特點，以顯其莊重端嚴。碑刻隸書為數不少，如《太平寺碑》、《青州舍利塔下銘》、《賀若誼碑》等。其用筆僅在掠筆和橫畫波挑上盡力表現，而結體和其他點畫皆用楷法。結字方正，用筆拘謹，隸楷互用，非隸非楷書體是隋代隸書特色，如《王榮暨妻劉氏墓誌》。

圖 2.5-18　《石台孝經》

圖 2.5-19　《紀泰山銘》

　　隸書施以碑刻，自漢魏以後曾二度振興，一是北齊，二是中唐。楷書取代隸書正統地位以後，隸書作為書法藝術歷代皆有書寫，但蔚

然成為一種風氣，則是在這兩個時期。不過唐代隸書和北齊風格不同，北齊的顯著特點是隸楷筆法相參，而唐代則以其豐腴華美特色，從一個方面體現了那個時代的審美情趣。

唐初書法在隋朝基礎上向前發展是空前高峰，各種書體都達到極致，隸書也佔有重要地位。唐太宗李世民喜愛王羲之書法並身體力行學習宣導，導致王書大興。唐玄宗李隆基喜歡隸書，親自書寫《石台孝經》（圖 2.5-18）、《紀泰山銘》（圖 2.5-19），又頒佈《字統》規範隸書形式和寫法，使隸書在唐代中期又一度興盛，後人有「唐隸」、「唐分」美稱。漢唐隸書相比，風格多有不同。唐隸講求規範，左右對稱，裝飾性強；漢代隸書變化多端，純出自然，每碑皆有特色。雖然如此，唐代隸書仍有其特殊成就。方整端正中有光澤豐麗之美，其雍容華貴為漢隸所不及。唐代隸書受楷法影響較深，以楷入隸，法度森嚴，功力深厚，筆法精熟，但缺少自然意趣，如歐陽詢《房彥謙碑》、殷仲容《李神符碑》等。盛唐時期受唐玄宗影響，隸書漸有「復甦」，著名作品如盧藏用《漢紀信墓碑》、《蘇瑰碑》，徐浩《嵩陽觀記》（圖 2.5-20），韓擇木《葉慧明碑》（圖 2.5-21）、《祭西嶽神告文碑》，蔡有鄰《尉遲迴廟碑》（圖 2.5-22）、《盧合那佛象記》，史惟則《大智禪師碑》（圖 2.5-23）、《慶唐觀全篆齋頌》等。晚唐隸書日趨衰敗，難有佳作問世。

前面所講，唐隸的繁榮興盛，與唐玄宗李隆基推助風氣有關。《舊唐書》本紀稱「玄宗多藝，知音律，善八分書」。《宣和書譜》說唐玄宗「臨軒之餘，留心翰墨，初見翰苑書體扭于世習，銳意作章草、八分，遂擺脫舊學」。可見玄宗對章草，尤其八分不是一般意義

的偏好，是他不滿「翰苑書體狃于世習」，轉而提倡隸書。因此，出現「明皇酷嗜八分，海內書家翕然化之」局面。由於玄宗對隸書的嗜愛，中唐隸書蔚然成風。《宣和書譜》云：「蓋唐自明皇禦世，首以此道為士夫之習，於是上之所好，下必甚焉。」唐出現了以韓擇木、蔡有鄰、李潮、史惟則為代表擅長隸書的書家群體，其人數之多，後世也只有清代可以與之媲美。唐隸興起是對唐初書學「獨尊右軍」的突破，也是對唐初楷法的挑戰，從而成為漢隸之後又一高峰。

圖 2.5-20　徐浩《嵩陽觀記》　　圖 2.5-21　韓擇木《葉慧明碑》

　　一些隸書豐碑還出自唐玄宗禦書，以帝王之尊身體力行。但後世對唐隸評價不一，既有讚譽也有異辭。譽者認為唐隸遙接漢隸典範，並把唐隸書家納入蔡邕譜系。其實唐玄宗雖宣導唐隸有功，但他最重

要貢獻是對唐隸的創造。舊法書家以歐陽詢為代表，其隸書取法魏晉碑刻，或上溯《熹平石經》，所書《房彥謙碑》雖被譽為唐隸第一，但此碑隸書「亦與其正書相去不遠」。唐隸到盛唐開元年間（西元713—741年）才形成「唐風」格局，定鼎之作當推唐玄宗寫於開元十四年的《紀泰山銘》，此乃玄宗自撰自書，字徑約 20 公分，鑴刻在泰山之巔一處約高 10 公尺、寬 5 公尺的巨大陡直崖壁上。唐朝的擘窠大字，無論隸書碑誌還是楷書摩崖，皆屬僅見。其筆劃豐約，體態寬博，字勢橫逸，說明唐玄宗擅長榜書，也顯示盛唐恢巨集氣象。而唐朝前期隸書的勁折方硬，在他筆下沒有痕跡。楊守敬《平碑記》論玄宗隸書既精彩又概括：「書法豐腴，力矯當時枯槁之病。自此之後，唐人分法又一大變。雖過於濃濁，無漢人勁健之氣，而體格波法，無一苟且之筆，不得不謂唐隸中興。」玄宗崇尚肥腴，是他個人

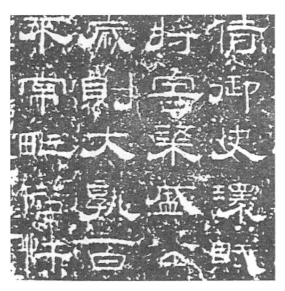

圖 2.5-22 蔡有鄰《尉遲迴廟碑》

圖 2.5-23 史惟則《大智禪師碑》

審美偏好，而他卻以隸書煽起尚肥腴的盛唐書風，即使寵倖女人也用這個標準衡量。據說楊貴妃就因體態豐滿，玄宗便對她產生了流傳千古的愛情，他的隸書也成了那個時代的風範標誌。而唐隸由舊法向新法轉變，不獨唐玄宗一人之力，也與當時隸書大家的參與和影響有關。在玄宗時期寫隸書碑刻比較多的書家，除了四大家外，據《金石錄》記載，梁昇卿有隸書碑刻九通，徐浩有八通。梁昇卿隸書聲名比徐浩大。徐浩隸書工穩，筆劃雖不肥腴，其波磔與史惟則同一路數，隸法與玄宗相類。徐嶠之、徐浩、徐珙祖孫三代都擅長隸書，稱得上是隸書世家。唐隸名家，再如史惟則兄弟史懷則也能寫隸書；韓擇木其子韓秀實、韓秀弼、韓秀榮也以隸書名世。這也是玄宗時期形成的「唐隸中興」局面能一直延續到德宗時期的重要原因。

　　宋朝以來書法家所論古代隸書典型，止于唐隸，因為其波磔形態和橫平豎直的外貌還表示著隸體特有的「古」意。但 8 世紀發生的唐隸中興現象，其傳承隸法意義大於它的審美價值。不管怎樣隸書因為唐朝君臣的熱衷又輝煌了近百年，隸書在此後不絕如縷，自有唐人振興之一份功勞。

三　宋、元、明三朝隸書

　　宋元明三朝，歷七個世紀，稍事文墨或粗通書學者，動筆輒涉楷書、行草書。在書法家圈子裡，宋朝名家、元朝大家、明朝勝手，都愛賞玩行草書。書寫隸書者，既不能與漢隸相比，衡之於整肅的唐隸

也猶有不及，多近魏晉八分，而遠漢隸古法。

隸書在宋朝是古體，見於登臨遊歷的刻石題名、貨幣文字、碑誌題額，多是點綴之筆，意在莊重兼顯雅致。宋代隸書大家不多，據馬宗霍《書林藻鑒》說，最著名的當屬郭忠恕，他工篆隸二體，「篆既與徐（鉉）頡頏，其以古籀作八分，在宋固成絕響」。此外如徐鉉、李建中、陳佐堯、蔡襄、米芾、黃伯思、翟耆年等人的隸書也著名，但大多都未有書跡傳世。現在見到米芾刻帖的隸書和蔡襄所書《劉蒙伯墓碣文》隸額，也是魏晉新隸體攲側寫法，無意中對漢隸特有的平直整肅字法解構。南宋末年趙孟堅隸書與米芾相仿佛，還摻雜一點篆法。如現藏北京故宮的趙孟堅《自書詩卷》（西元 1259 年），跋尾是隸書。因為習慣楷、行書的提按之法和攲側之勢，以此寫隸書不免跳蕩，一作波磔翻飛就流入輕佻。另外，宋人書法成就主要表現在行書，流利快捷很振迅，以此法寫隸書用筆就流而不澀，「寫」意固然多但持重的淳古氣息淡薄。宋朝刻石隸書，大概經過刊刻加工，顯得平正一些，但結構神氣依然不古。收錄宋朝碑刻拓本的圖錄最集中者，是《北京圖書館藏歷代石刻拓本彙編》（100 冊），其中八冊為宋朝部分。拓本 71 種，善隸者 25 人，多數在書法史上寂然無名，連官位顯赫的司馬光，後人也很少提到他寫的隸書《中庸摩崖》（原在浙江南屏山）。此外司馬光還用隸書寫過《王尚恭墓誌》（西元 1084 年），河南孟津出土。但宋代興起的金石學，如歐陽修《集古錄》、趙明誠《金石錄》等對以後書學發展有積極作用。南宋也有學者致力於隸書研究，如劉球《隸韻》，婁機《漢隸字源》，洪適《隸釋》、《隸續》等，不僅保存了後世少見的隸書資料，還啟引了元代

的復古書風，並為清代碑學興起和篆隸書法復興播下了種子。

　　宋朝隸書數量水準遜色於唐朝，而元朝隸書又衰於宋朝，頹勢如江河日下。元朝官員的文化水準不高，當時選拔官吏「主要依靠世襲和舉薦，而由吏入仕幾乎成為唯一的登仕途徑」。元初幾十年，廢除科舉制度，直到延祐年間（西元 1314—1319 年）才恢復科舉考試。趙孟頫時宣導「托古改制」，隸書漸呈繁榮之勢，成就不低於同時期的其他書體。現有資料中可以找到一百多位善隸書家，著名者如趙孟頫、吳睿、杜本、陸友、莫昌等大家。坊間流行一冊《趙孟頫書六體千字文》，有人指出這是明朝人所寫，儘管如此，該冊必有所本，而趙孟頫能書六體也毫無疑問。《元史‧趙孟頫傳》說他「篆、籀、分、隸、真、行、草書，無不冠絕古今。」他的學生楊載在其逝世當年（西元 1322 年）寫的《張公行狀》中說，趙氏「隸則法梁鵠、鐘繇」，那麼，趙孟頫所寫隸書應是漢魏之際盛行的八分。其實，趙孟頫書法復古，也是典型「魏晉」派。此外，《書史會要》稱元代虞集「真行草篆皆有法度，古隸為當代第一。」但其作亦不名於後世。現在所能見到為數不多的元朝隸書墨跡，都書於元朝後期，如徽州路儒學教授唐元寫的《紫陽書院記》（西元 1342 年）冊頁，終生布衣的吳叡隸書《離騷卷》（西元 1334 年），隱居不仕的俞和所寫《篆隸千字文》（西元 1354 年）。刻石如《張琰題名》（西元 1354 年）、《王氏祠堂碑》（西元 1355 年）、《帝舜廟碑》（西元 1363 年），《宣聖廟碑》（西元 1366 年）等，皆與宋司馬光隸書相近。元朝隸書講究法度，溯源又多以漢代蔡邕、梁鵠、鐘繇為楷模，所宗碑刻以漢末《熹平石經》或曹魏時碑刻為臨摹對象。這一時期漢隸規範而且

多裝飾趣味，加上受唐代隸書碑刻影響，使元人隸書審美標準與清人不同，其以工穩勻整、淨潔典雅為美，如蕭奭之《無逸篇》已堪稱驚世之作。這種風格特徵一直影響有明一代隸書。

1368 年，朱元璋推翻蒙古人統治，在南京稱帝建立明朝，歷時 276 年。明朝書法大致分為三期，從明初洪武到成化時期（西元 1368─1487 年）是前期。明初元代遺民以宋克為最顯，而以沈度為代表的台閣體書家群，雖然人數眾多，但書風平庸。從弘治至隆慶時期（西元 1488─1572 年）是中期，代表書家如吳門書派之文徵明、祝允明等，書法也從低潮向高潮轉變。萬曆以後直到明末（西元 1573─1644 年）是後期。晚明書法發生深刻變革，代表書家如徐渭、董其昌等人，從他們書法作品中可以看到受晚明個性解放思潮的影響。明朝隸書發展也大抵如此，風格與元代差別不大，但隸書風氣稍盛。傳世隸書墨跡有王民《唐人五言律詩》冊頁裝，現藏臺北故宮。筆劃粗細相兼，屬「帖學」一派，結字欠整肅，遠離漢隸古法。元明書家心目中的「漢隸」，重其「挑撥平硬如折刀頭」表面特徵，不僅文徵明這樣寫隸書，其子文彭也如此。文彭有隸書《詩冊》傳世，現藏臺北故宮。文徵明曾孫文震孟有「綠廣堂」橫批大字隸書，具唐隸的肥厚感，現藏南京博物院。明前期代表人物是以楷書名世的沈度（西元 1357─1434 年），他當時在翰林院供職，內閣官僚及士大夫多效法其楷體，以取帝王之悅，此風一開遂成台閣體。雖然至明中期後不再為書壇看重，但綿延至清代的館閣體、狀元字，實濫觴于沈度。楷書之外沈度尤善篆隸，其八分高古渾然有漢意，後人評價頗高，但似乎為其小楷所掩。臺北故宮藏沈度《歸去來辭軸》，是其隸

書代表作。

　　明朝中期善隸書家當數文徵明，他中年以後各體皆能，尤擅作隸書，影響也大，時稱「長洲派」。在當時審美趨勢下，他以挑波平硬、斬釘截鐵為基調，棄漢碑而取法魏晉隸書。受其影響，文彭隸書用筆靈動，波挑穩健，與其父相比，字裡行間更有蕭散之氣。元和明前中期善隸書家，多從《受禪表碑》、《上尊號碑》入手，意欲遒雅，古厚氣息卻蕩然不存。當然也有人學習漢碑隸書，如明末宋珏則從漢《夏承碑》入手，雖然尚未完全脫去楷法用筆，但在晚明書壇以漢碑立身，他已是獨立之舉。清初以隸書風靡一時的鄭簠，年輕時就曾受宋珏影響。以宋珏為代表師法漢隸在晚明雖未形成大勢，卻已吹響後來清代隸書復興的號角。

清代隸書的復興期

　　明清之際由於歷史的原因，考據之學大興，帶動了文字學、金石學研究，也極大地促進了書法藝術發展，並基本形成以俗代雅、以古為新的審美追求。於是，學碑便應運而生，清代隸書也實現了復興。清初由於審美觀念發生變化，不少書家把注意力由行草和唐楷轉向篆隸與北碑，並在實踐中取得成功。代表人物有鄭簠和金農，是清隸拓展先鋒，所體現的開創精神和代表的發展方向意義深遠。乾隆之後隸書由復蘇進入高潮，但在整個清朝書壇仍處於弱勢，楷行草各體佔有絕對優勢。據包世臣所品評的清著名書家 91 人中，僅有 9 人專長或兼擅隸書，在書家群體中不及十分之一。這在一定程度上體現了後來諸體的書寫便捷和實用，也反映隸書與篆書同屬於慢寫時代的經典文字。

　　清代隸書上承籀篆，取法漢人，旁涉北碑，創立一代風氣。鄧石如是集大成者，其篆隸在包世臣眼中均被列為神品，且惟其一人。鄧石如對清代隸書發展起到了創新和革命性突破作用。他相容篆隸、行楷韻味，又改隸書多為扁體傳統，以豎寫長體變化之。趙之謙曾說：「國朝人書以山人為第一，山人書以隸書為第一。」不僅在清代，即使整個書法史也值得一提。今天看清代後期篆隸兩體成就斐然，都與

他分不開。所以，康有為稱他：「于書法中如佛家之大鑒，儒家之紫陽。」又雲：「完白山人未出，天下以秦分為不可作之書，自非好古之士，鮮或能之。完白既出之後，三尺豎僮，皆能為篆。」確實，以鄧石如為分水嶺，可劃為前後兩期，自鄧石如之後，學隸者無不仰其鼻息。而後名家輩出，清隸大家也多出其時。

隸書在清朝強力復興，還有一個重要原因，就是書寫工具發生重要變化。自兩漢以來，書寫多用硬毫筆，落墨實而有限，紙墨相發效果並不充分。明清之際文人嘗試用羊毫書寫，逐漸呈現多方面奇妙變化。蘸墨飽滿，筆豪柔軟，常使「奇怪生焉」，給書寫者新異體會和感覺，也為書寫變化提供了實踐經驗。另外，清末簡牘帛書和經卷抄寫文物的陸續出土，又為隸書創新帶來了巨大動力，也再次體現民間書法的豐富意趣和千古不衰的活力。

一　清代前期隸書

清初，從順治到雍正年間，隸書師法由唐、宋、元、明諸家開始轉向漢碑，技法也跳出前人以楷寫隸樊籬和隨意杜撰文字狀態，學習發掘漢隸，並融入清人樸實的審美情調，開拓新生面。清初隸書字形嚴謹，但多平直少提按，還有「館閣體」遺宗，佈局近楷法，字距小於行距，但卻為清中期以後隸書發展，作好了實踐與理論準備。

郭宗昌（？—西元 1652 年），字允伯，又作胤伯，華州（今陝西華縣）人，後隱居不仕。善鑒別，喜收藏，曾撰《金石史》，宣導

隸書。

王時敏（西元 1592—1680 年），字遜之，號煙客、西廬老人等，江蘇太倉人。清初著名山水畫家，工隸書，善詩文。上追秦漢，始習《受禪碑》，漸妙用《夏承碑》。其書略近魏晉隸書面貌，圓潤豐滿，整齊方正，用筆間雜楷法，結字生僻喜用別體。

傅山（西元 1607—1684 年），初名鼎臣，後改名山，字青竹，後改青主，山西陽曲人。精醫術，工書畫，有「四寧四毋」之說，著《霜紅龕集》。傅山隸書在當時頗有影響，並自視甚高。觀其隸書，怪異荒率，字法多有意杜撰，並無漢隸氣息。（圖 2.6-1）

圖 2.6-1 傅山隸書

鄭簠（西元 1622—1693 年），字汝器，號穀口，江蘇上元（今南京）人。他為名醫鄭之彥次子，深得家傳，以行醫為業，終生不仕，工書。鄭簠隸書初學宋珏，後來轉向直學漢碑 30 年，自成一脈，對清隸復興起了重要作用，被後人稱之為清代隸書第一人。鄭簠作品，兼有篆書的婉轉盤旋、隸書的平鋪坦蕩和楷書的爽捷簡淨，三者融合裁成新體，一掃中唐以來的刻板與拘謹，別開生面。所以，他是清隸復興期的先驅者，影響很多人，具有開清隸之先河意義。他擺脫了以文徵明為代表的明人隸書影響，為步入漢隸軌轍開拓新徑。其用筆講究提按，靈

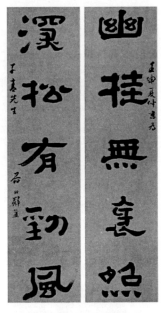

圖 2.6-2 鄭簠書法

動恣肆，取法高古；結體參差錯落，字型婀娜多姿；章法尚漢，字距大於行距，字形也較為規範，少用冷僻字，具有書卷氣息。然而由於過分強調靈動，波挑用筆太過形成積習，婉麗媚巧有餘而古拙不足，有失輕佻。（圖 2.6-2）

朱彝尊（西元 1629—1709 年），浙江秀水（今嘉興）人。少時博覽群書，康熙十八年應博學鴻詞科，授翰林檢討，後罷官回鄉。他致力於古學，擅長考證金石，工詩文，曾參與修《明史》。晚歸故里專事學問，博通經史，親自刪定《曝書亭集》，與王士禎並稱「南北二大宗」，為清初著名詩人及學者，也是當時文壇學術領袖。他將隸書劃為三種類型，即方整、流麗、奇古，自己則取法「流麗」的《曹

全碑》，常與鄭簠切磋漢碑並宣導隸書。其隸書清秀俊美，結體略扁，舒展飄逸，兼以方筆，有端莊凝重之態。他對漢隸整體審美意韻把握較時人略高一籌，作品沒有時人用別體字隸楷筆法混雜的弊病。但缺乏骨力，畢竟學者一生，隸書較後代一般書家亦有不如，卻為振興漢隸起到了推動作用。

萬經（西元 1659—1741 年），字授一，號九沙，浙江鄞縣人。萬斯長子，與兄弟八人合稱「萬氏八龍」，為浙東學派骨幹人物。康熙四十二年（西元 1703 年）進士，曾授翰林院編修，後因事罷歸。萬經自幼承習家學，研讀經史，好金石之學，著《分隸偶存》二卷，求漢隸源流于鄭簠，晚年出售隸書養生。用筆沉穩蒼厚，結體端莊平和，渾穆質樸，書風近似鄭簠。

王澍（西元 1668—1743 年），字若林、若霖、箬林，又字靈舟，號虛舟，別號竹雲，自號二泉，又號恭壽老人，江蘇金壇人。康熙五十一年（西元 1712 年）進士，官吏部員外郎。著有《竹雲題跋》、《虛舟題跋》等。

二　清代中期隸書

清代中期書法發展為帖學和碑學兩大流派。帖學書家承接晉唐書風和宋代帖學，廣泛汲取自成風範，從而成就清代帖學，代表人物為張照和劉墉。碑學發展起於乾嘉年間（西元 1736—1820 年）考據之風和金石學興起，以錢大昕、王昶、畢沅、翁方綱等為代表學者對金

石文字的重視和研究，直接推動碑學興盛繁榮，並逐漸替代帖學成為主流，從而扭轉傳統帖學的取法範圍和審美取向。其中包世臣、阮元等人在理論上完全確立碑學位置，改變明末清初帖學一統天下局勢，書壇呈現百家爭鳴的繁榮景象。此時崇尚碑學者不乏其人，而真正成為碑學實踐範例的是鄧石如，其以質樸自然和融會貫通而開創碑學新紀元。富有創造性書家還有金農、伊秉綬等人。

① ②

圖 2.6-3 金農隸書

金農（西元 1687—1764 年），字壽門，號冬心，別號金牛、老丁、古泉、竹泉等，原籍浙江仁和（今杭州）。他嗜奇好學，工于詩文，擅書法，又是著名畫家，「揚州八怪」的領袖人物。他還精於鑑

別，收藏金石文字達千卷。好交友，生平足跡半天下。他見識廣，有豐富學養和超人才情，對書法創新膽氣過人，想像力豐富。自創扁筆書，用墨濃厚似漆，橫畫用筆方切粗重，豎畫則細挺靈巧，兼楷隸體勢，謂之「漆書」，古往今來無人敢為。有的作品與漢人簡牘相似，渾樸高古。（圖 2.6-3）

金農開創的隸書變體──漆書，點畫滯澀凝重，多以側鋒為之，扁而不薄，與鄭簠的輕飄截然不同。撇捺之末多為上翹，斬釘截鐵，成一家之風。豎畫收筆處多不回鋒，撇畫重落輕提，集厚重與奇逸於一筆。字體偏長，一反隸書扁形傳統寫法。總之，用筆和結體驚世駭俗，實踐了他自己「不同於人」的藝術主張。

高鳳翰（西元 1683—1748 年），原名翰，字西園，號南村，一生所用別號四十多個，如南山人、西園居士等。乾隆二年（西元

① ②

圖 2.6-4 高鳳翰隸書

1737）以後因右臂殘廢，改用左手，遂號後尚左生。山東膠州人，19歲中秀才，後應鄉試不第。清著名畫家、詩人，「揚州八怪」之一。與鄭板橋等人頗相契好，善篆印，又嗜硯成癖，曾輯《硯史》四冊。隸書早年師法鄭簠，但用筆更加遲澀，造型也多有古拙之趣。老年左筆作隸，蒼老生辣，寓巧於拙，不計工整但求暢達恣肆，豐腴敦厚，字體取法篆籀，轉折多用斷筆搭接法。（圖 2.6-4）

汪士慎（西元 1686—1759 年），字近人，號巢林，歙縣人。繪畫工于竹與梅，清淡秀雅，與李方膺的「鐵幹銅皮」恰成鮮明對比。同時兼擅篆刻和隸書，制印與高翔、丁敬齊名，評者謂「汪似勝於高」。隸書追漢碑、畫像石題字，取法《封龍山頌》、《西狹頌》，結體偏長。（圖 2.6-5）

①　　　　　　②

圖 2.6-5　汪士慎隸書

高翔（西元 1688—1753 年），字夙岡，號西唐等，別號山林外臣，擅畫山水、花卉，間作佛像人物。篆刻與汪士慎、丁敬齊名，與高鳳翰、潘西鳳、沈鳳並稱「四鳳」。高翔少年時崇尚石濤，後與石濤常相往來，情誼深長，受益頗深，是石濤的摯友和忠實追隨者。

丁敬（西元 1695—1765 年），字敬身，號硯林，又號鈍丁，浙江錢塘（今杭州）人。好金石碑版，精鑒別，富收藏。工詩，擅書法篆刻。一生布衣，鬻書制印自給，尤以篆刻知名，後人尊為「西泠八家」之首。丁敬與金農為鄰，愛好相同，書風迥異。金農追求怪異，丁敬則沖淡純雅，樸實醇厚，絕盡時人矯揉造作之態。隸書取法漢碑，收益最大如《曹全碑》，功力深厚，貴有求新求變的藝術思想。其書，中鋒用筆，波磔修長俊美，細筆如錐畫沙若篆若隸，瘦勁如鐵也變化如龍，結體端莊又具蕭散飄逸之姿，結字妙合古法又頗有新意。

鄭燮（西元 1693—1765 年），字克柔，號板橋，江蘇興化人。做過縣令，罷官後以賣書畫為生。最著名的是他融隸楷為一體，自創的「六分半書」，多數認為取漢隸（八分）之五分，其餘一分半為篆、楷、草體。他自己在跋臨《蘭亭序》說：「板橋既無涪翁之勁拔，又鄙松雪之滑熟，徒矜奇異，創為真、隸相參之法而雜以行草」。雖然他隸書不免有誇張和矯情之處，卻也生動體現出他狂狷不羈、恃

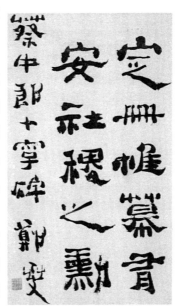

圖 2.6-6 鄭燮隸書

才傲物的個性。鄭燮一生搜羅漢碑不遺餘力，家藏古碑拓片四大櫥。隸書重筆力，取法漢人，間參草法，渾凝中又具飛動之勢，為一時名家。朱彝尊曾稱讚其八分書為「古今第一」。（圖 2.6-6）

鄧石如（西元 1743—1805 年），原名琰，字石如，號頑伯、完白山人，安徽懷寧人。因避清仁宗名諱，故以字行。出身寒門，不入仕途。一生布衣，以精研書法篆刻自給。隸書直取漢碑，以「書寫性」表現「碑味」，在書法史上他堪稱一位劃時代人物，是碑學書風全面踐行和技法探索成功者，開拓並確立碑學的審美方向。（圖 2.6-7）

圖 2.6-7 鄧石如隸書

鄧石如浸淫漢碑多年，以篆籀筆意書寫，又佐以魏碑風格獨樹一幟。用筆方中偶圓、乾脆爽利，體現力度和厚度；結體方正舒展、豪

邁縱逸，為清代碑學巨擘。趙之謙認為他隸書最好，在四體中第一。他也自謂「分不減梁鵠」。

伊秉綬（西元 1754—1815 年），字組似，號墨卿、墨庵，福建汀州寧化縣人，人稱伊汀州，乾隆五十四年（西元 1789 年）進士。出身于書香門第，書法四體皆工，尤以隸書為最。他博學識廣，集才藝於一身。隸書超絕古格，為清隸又一絕響，也是清代碑學中興的代表人物之一。他崇尚漢碑的方整厚重，結體融入顏體楷書間架，風格平直凝重，布白寬博，形體嚴整，裝飾性強。用筆中鋒為主，圓渾飽滿，筆劃均勻，又巧妙用「點」，在粗實排列中見空靈與活潑，氣息高古，直逼漢隸。其與金農不衫不履的山林氣息、鄧石如的陽剛之氣，鼎足三立，各詣其極。（圖 2.6-8）

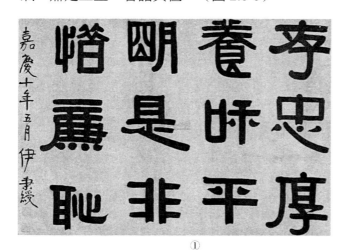

① ②

圖 2.6-8　伊秉綬隸書

陳鴻壽（西元 1768—1822 年），字子恭，號曼生，浙江錢塘（今杭州）人。嘉慶六年（西元 1801 年）拔貢，官江南海防同知。

他博學工詩，金石書畫無一不精。篆刻出自秦漢，是「西泠八家」之一。還有茶癖，自製宜興砂壺，人稱「曼生壺」，為收藏家所珍愛。隸書最為著名，獨樹一幟。他廣泛學習漢碑，受《褒斜道》、《石門頌》等摩崖影響，並汲取漢磚瓦文和金文營養。其用筆篆味十足，點線如鐵畫銀鉤、恣肆老辣，且結體奇特，姿態萬千。書風韻致超逸，意境蕭疏簡淡。（圖 2.6-9）

① ②

圖 2.6-9 陳鴻壽隸書

陳鴻壽書法喜歡造險，富有天趣，他自謂：「凡詩文書畫，不必十分到家乃見天趣。」如果說鄧石如屬於功力型，那麼陳鴻壽則以趣味見長。他的隸書注重結體造型，在疏密大小、長短粗細上表現創造性。其書風簡古超逸，平直舒展，與伊秉綬一樣無波磔，甚至更為簡潔。但有時太過刻意，又失之自然。

黃易（西元 1744—1802 年），字小松，因父黃樹谷號松石先生，故別署小松。錢塘（今浙江杭州）人，「西泠八家」之一，著有

《小蓬萊閣金石錄》等。隸書風格屬工穩一路，素負盛名，與鄧石如、伊秉綬、桂馥等人有「乾嘉八隸」之稱。黃易一生廣泛搜集漢碑，所見日多，自然脫盡唐人窠臼，唯筆意沉著，體態肥厚，略顯重濁。

桂馥（西元 1733—1802 年），字未穀，一字冬卉，號雩門，晚號老苔，山東曲阜人。乾隆進士，學識淵博，精於碑版鑑賞。桂馥潛心小學，深于《說文》，著述甚豐，有《箚樸》、《繆篆分韻》、《說文義證》、《晚學集》等。工書畫尤擅隸書，詩才隸筆，並時無雙，其書名或為學問所掩。桂馥崇尚漢碑，師法《乙瑛》、《史晨》，方整厚重，醇古樸茂，但技法略嫌平實，氣息卻直接漢人，為時人所推重，曆世對他隸書評價較高。（圖 2.6-10）

圖 2.6-10 桂馥隸書

三　清代後期隸書

晚清在碑學理論推動下，重視隸書風氣不斷，但名家與清代中期

相比略少，以何紹基、趙之謙最為出色，似有衰落之勢。1911 年 10 月，清政權解體，甲骨文發現和金文出土，為書法發展又開拓新領域。還有大量簡牘、帛書、殘紙墨跡面世，備受書家青睞。一些思維敏銳書家將此引進篆隸創作，為隸書灌輸並賦予了生命力。近現代書家追宗漢碑金石，又師法簡帛墨跡，在清末民初時出現了一批隸書大家。

何紹基（西元 1799—1873 年），字子貞，號東洲，湖南道州（今湖南道縣）人。書法四體皆工，大小兼能，也善篆刻，行書名世，人譽「書聯聖手」。他六十歲方涉獵隸書，遍臨漢碑，追漢隸神韻而不求形似。其主要得益於《張遷碑》、《禮器碑》，各臨寫百遍，注重殘泐的線條形質，又以其獨特的「回腕法」書寫，用筆較其行草書更加遲澀，欲行還止，線條顫抖起伏如碑蝕效果，開創「碑學」另一審美取向，對晚清書風產生很大影響。晚年人書俱老，已臻爐火純青階段，是清末碑學大家。（圖 2.6-11）

圖 2.6-11 何紹基隸書

何紹基時代，碑學已進入北碑階段，因此他的隸書受北碑影響，結體不重橫勢，古茂樸厚。其筆劃圓道灑脫，章法虛實相間，姿態橫出，自然生動。趙之謙評其書有「天仙化人之妙」。

但其隸書筆劃有時似抖動太過，可能與其回腕執筆法有關。

　　莫友芝（西元 1811—1871 年），貴州獨山人。著名的藏書家、學者、詩人、書法家。在文字訓詁、音韻、版本目錄、書畫鑑定方面造詣精深。幼承家訓，為清代十大書法家之一。因愛好收藏，眼界異乎常人。其書取法《禮器碑》的飄逸，《張遷碑》的古拙以及《衡方碑》、《夏承碑》、《天發神讖碑》的用筆，《白石神君碑》的結體。所以，他隸書風格高古，寓巧於拙，筆勢方圓互用；結體因字立形，變寫隸必扁長積習；章法以縱向取勢而氣韻生動。

　　趙之謙（西元 1829—1844 年），初字益甫，號冷君，後改字撝叔，號鐵三、憨寮，又號悲庵、無悶、梅庵等。所居曰「二金蝶堂」、「苦兼室」，會稽（今浙江紹興）人。咸豐九年舉人，歷官江西奉新、鄱陽知縣。他工詩文，擅書法，五體皆能，均有深厚造詣，是一位藝術才華卓絕的通人。其金石書畫，絕不傍人門戶，且見識高超。喜臨魏碑，也以魏碑造像筆意作隸書，點畫爽利，剛健婀娜，姿態百生。其隸書得益於漢隸摩崖韻意，又以魏碑筆法書寫，用筆方切並注重線條律動美，充分發揮毛筆的運轉功能。其結體扁寬，將北碑漢隸融合，盡取兩者之寬博，而有時失之薄弱，但卻為融別體於隸書之首創者。

　　趙之謙書學，初法顏真卿，後專意學碑。篆隸師法鄧石如，宗《封龍山頌》、《史晨碑》等，深信包世臣「萬毫齊力」主張，鋪毫疾行，起筆的頓轉處用北碑筆法，收筆波挑婉轉嫵媚。在趙之謙之前，隸家極力挖掘漢隸古樸拙重一面，他則舍雄強趨軟媚，棄拙朴求

生動。（圖 2.6-12）

圖 2.6-12 趙之謙隸書

　　吳熙載（西元 1799—1870 年），原名廷揚，字熙載，後避穆宗載淳諱，更字讓之，號晚學居士，江蘇儀征人。吳熙載是包世臣入室弟子，篆隸師法鄧石如，恪守家法。隸書穩健流暢，結字舒展飄逸，雖筆力稍欠，然活潑靈動之姿頗具嫵媚之趣，與乾嘉諸家的整齊厚重大有區別。（圖 2.6-13）

　　楊峴（西元 1819—1896 年），字見山，又字季仇，號庸齋，晚號藐翁、遲鴻軒主等，歸安（今浙江湖州）人。咸豐五年（西元 1855 年）舉人，曾為曾國藩、李鴻章幕僚，官至常州、松江知府。

圖 2.6-13 吳熙載隸書

曾師從浙江長興書法家藏壽恭學習書法，精研隸書，於漢碑無所不窺，名重一時。咸同時期，楊峴隸書最為突出，是清代有所成就的書家代表。其隸書取《禮器碑》和《石門頌》神韻，結字中收外放，上密下疏，強調縱斂對比，追求舒展開張。用筆勁健，波挑尖銳，行筆迅疾，提按爽暢。用墨求變，淡墨兼宿墨創作，在當時碑學書家中少見。晚年隸書，不重點畫工整一味放縱，欲成逸格反離古意。

楊守敬（西元 1839—1916 年），字惺吾，晚年自號鄰蘇老人，宜都（今湖北枝城）人。是清末民初傑出的歷史地理學家、金石文字學家、目錄版本學家、書法家、藏書家，有 83 部著作傳世，馳名中外。撰有《楷法溯源》、《平碑記》、《平帖記》、《學書邇言》等多部書論專著。書法五體皆能，用筆率意節奏明快，也是碑學書家代

表人物。他推崇漢碑寬博一路，風格大氣，線條寓沉雄於渾圓，結體寄奇肆於端莊，既厚重又靈動。

楊守敬時碑學大播，學書者無不「口北碑，寫魏體」，因此，他的隸書受北碑影響更大，點畫和結體的楷書特徵比較明顯，整體感覺處於隸楷之間。

李瑞清（西元 1869—1920 年），字仲麟，號梅庵，江西臨川人。近代中國著名書畫家、教育家。出身於書香世家，酷愛書畫。27歲中進士，歷任翰林院起士、江寧提學、江蘇布政使、兩江師範監督、南京學使。晚年隱居上海以賣書畫為生，自稱「清道人」。其書法上追周秦博宗漢魏，各體皆備，尤工篆隸。隸書取法《石門頌》等摩崖，受何紹基影響，以顫抖筆法展現碑刻的峻拔和敦厚遲澀之趣，卻稍顯矯枉過正，似貧乏單調。（圖 2.6-14）

吳昌碩（西元 1844—1927 年），原名俊，後改名俊卿，字昌石、昌碩等，號大聾、苦鐵，浙江安吉人。他工詩詞，善書畫，精篆刻，藝術造詣可謂博大精深，名播中外，至今不衰。他曾任西泠印社首任社長，寓居蘇州、上海，是清末金石書畫大師。其書法諸體均擅，以石鼓文名世。隸書取法《祀三公山碑》，以大篆筆意書寫，點畫粗壯堅實，波磔蓄勢不發，收筆處圓鈍藏鋒，似篆似隸，蒼勁質樸，渾穆天然。體勢如石鼓文，呈左低右高錯落狀。格調高古，面目樸實。（圖 2.6-15）

吳昌碩一生力學以石鼓文為最，曾說「臨氣不臨形」。其書法筆力雄渾，傲睨古今，氣勢逼人。他在《題何子貞太史書冊》中雲：

圖 2.6-14 李瑞清隸書

圖 2.6-15 吳昌碩隸書

「曾讀百漢碑，曾抱十《石鼓》。」可見他也用心於漢碑並醉心研究。其傳世隸書不多見，有「漢書下酒，秦雲炅河」對聯，淩厲鬱勃，氣勢蓋人。並以璽印、陶瓦、碑碣筆意融入書畫篆刻，古拙淳樸，是現代大寫意藝術風格開創者。

漢代之後，唐朝與清代隸書曾兩度風光，這兩個時期隸書復興已不是出於文字發展需要，而是人們根據審美需求對書體所作的一種自覺選擇。後世書家多揚「清」卑「唐」，對唐代隸書評價不高，但唐隸必有那個時代特定的審美趣味。唐隸與清隸的最大區別在於，唐隸直接繼承成熟漢隸的形貌而在法度上力求完善缺少創新；清隸則在前人寫隸的基礎，上承籀篆，旁涉北碑，直接漢人。清人以漢隸為師法範本，遺貌取神博採眾長，融入清人樸厚古拙的理想境界，同時在書寫實踐上善於大膽創造，與唐隸相比富有新意。

綜觀魏晉以後隸書作品，主要表現為兩種傾向，一是受後來楷書影響，追求工整華麗，點畫光潔，結體太平，裝飾性筆劃太誇張，筆劃強調兩端而忽略中間，作品格調趣味不高。二是往上追溯，借鑒漢初未成熟隸書作品，追求質樸，點畫褪去鉛華，兩端不作過分蠶頭雁尾和波磔挑法，中間則提按起伏跌宕舒展，結體大小疏密奇逸多變。兩種取法兩種結果，從藝術角度分析，借鑒楷書因法度森嚴規矩太多，其風格面貌的發展餘地不大；借鑒未成熟隸書作品，其形式豐富又不受法則束縛，而且可以根據時代精神和個人趣味，作進一步改造和發揮。因此，無論在形式多樣還是風格獨特上，借鑒未成熟隸書作品都要比借鑒楷書更加適宜。

書藝研究叢書 A0400007

隸書研究　上冊

編　　著　張繼
責任編輯　蔡雅如

發 行 人　林慶彰
總 經 理　梁錦興
總 編 輯　張晏瑞
編 輯 所　萬卷樓圖書股份有限公司
排　　版　菩薩蠻數位文化有限公司
印　　刷　博創印藝文化事業有限公司
封面設計　菩薩蠻數位文化有限公司

出　　版　昌明文化有限公司
桃園市龜山區中原街 32 號
電話 (02)23216565
發　　行　萬卷樓圖書股份有限公司
臺北市羅斯福路二段 41 號 6 樓之 3
電話 (02)23216565
傳真 (02)23218698
電郵 SERVICE@WANJUAN.COM.TW
大陸經銷
廈門外圖臺灣書店有限公司
　電郵 JKB188@188.COM

ISBN 978-986-496-049-1
2020 年 8 月初版二刷
2017 年 7 月初版
定價：新臺幣 240 元

如何購買本書：

1. 劃撥購書，請透過以下郵政劃撥帳號：
 帳號：15624015
 戶名：萬卷樓圖書股份有限公司
2. 轉帳購書，請透過以下帳戶
 合作金庫銀行 古亭分行
 戶名：萬卷樓圖書股份有限公司
 帳號：0877717092596
3. 網路購書，請透過萬卷樓網站
 網址 WWW.WANJUAN.COM.TW
大量購書，請直接聯繫我們，將有專人為您
服務。客服：(02)23216565 分機 10

如有缺頁、破損或裝訂錯誤，請寄回更換
版權所有·翻印必究
Copyright©2020 by WanJuanLou Books CO., Ltd.
All Right Reserved　　　Printed in Taiwan

國家圖書館出版品預行編目資料

隸書研究 ／ 張繼編著. -- 初版. -- 桃園市：
昌明文化出版；臺北市：萬卷樓發行，
2017.07
　冊 ；　公分. -- (書藝研究叢書)
ISBN 978-986-496-049-1(上冊 ： 平裝). --
1.書法 2.隸書
942.13　　　　　　　　　　106012208